MERVEILLES

DE

L'ART RELIGIEUX

MERVEILLES
DE
L'ART RELIGIEUX

ALBUM DE QUARANTE GRAVURES

REPRÉSENTANT

LES OEUVRES DE SAINTETÉ DES PLUS GRANDS MAITRES

ET LES VUES DES PLUS CÉLÈBRES CATHÉDRALES D'EUROPE

TEXTE PAR A. DARLET

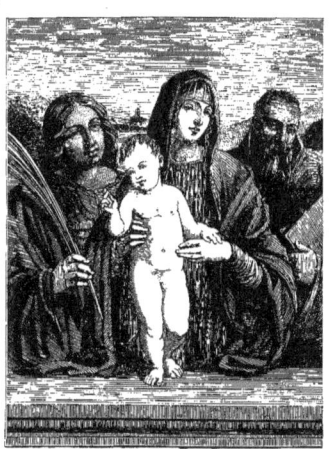

PARIS

MICHEL LÉVY FRÈRES, ÉDITEURS

RUE AUBER, 3, PLACE DE L'OPÉRA, ET BOULEVARD DES ITALIENS, 15

A LA LIBRAIRIE NOUVELLE

—

M DCCC LXXIII

Droits de reproduction et de traduction réservés

MERVEILLES

DE

L'ART RELIGIEUX

TITRE — LA VIERGE ET L'ENFANT JÉSUS

D'après le tableau du FRANCIA

u titre de cet album figure la reproduction d'un ravissant tableau dû au pinceau d'un artiste éminent, que Raphaël comparait au Pérugin et à Jean Bellin. Les œuvres du Francia se distinguent surtout par la beauté des formes et la rare correction du dessin. Ces qualités précieuses se retrouvent réunies à un très-haut degré dans le tableau que nous avons fait graver. La pose de la Vierge est pleine de noblesse et de grâce; quant à l'enfant Jésus, il est rendu avec une perfection exquise. — François Raibolini, dit le Francia, naquit à Bologne en 1460; il mourut en 1533. Il exerça d'abord la profession d'orfévre, mais une vocation irrésistible le poussa vers la peinture, où il devait conquérir la célébrité.

I — LA SAINTE FAMILLE ET LES SAINTS

D'après le tableau de JEAN BELLIN

Un chef-d'œuvre disparu! Il y a quelques années, il fut dévoré par les flammes, dans l'incendie de la chapelle du Rosaire de l'église de Saint-Jean et Saint-Paul, à Venise.

Jean Bellin, né en 1426, mourut en 1516. Il fut chargé, avec son frère Gentil Bellin, de la décoration de la grande salle du Conseil à Venise. Les deux frères sont regardés comme les chefs de la fameuse école des peintres vénitiens.

II — LA VIERGE ET L'ENFANT JÉSUS ENTRE SAINT JEAN ET SAINTE MADELEINE
D'après le tableau de MANTEGNA

Andrea Mantegna tient une place importante dans l'histoire des peintres. Né à Padoue en 1430, il mourut dans la même ville, en 1505.

Les qualités de Mantegna sont une grande pureté de contours, un coloris suave, une imitation savante de l'antique, une exécution admirablement soignée et une grande science du dessin. Quelques auteurs italiens attribuent à ce peintre l'invention de la gravure au burin; ce qu'il y a de certain c'est qu'il y apporta de grands perfectionnements.

III — LA VIERGE A LA TIGE D'ANCOLIE
D'après le tableau de LÉONARD DE VINCI

Inclinons-nous devant le maître immortel qui a produit des chefs-d'œuvre que la postérité ne se lassera jamais d'admirer. Nous croyons intéresser particulièrement les artistes en mettant sous leurs yeux une planche représentant un tableau peu connu et digne pourtant d'être considéré comme l'un des plus parfaits de Léonard de Vinci.

La Vierge à la tige d'Ancolie est une peinture sur bois. La sainte Vierge, vue à mi-corps, s'incline vers l'enfant Jésus qu'elle soutient sur une table et à qui elle présente une tige d'ancolie. Ce tableau, très-bien conservé, a décoré pendant longtemps le palais des rois d'Espagne à Madrid. Il a fait partie ensuite de la galerie Pourtalès.

Né en 1452, aux environs de Florence, au château dont il portait le nom, Léonard de Vinci mourut à Amboise en 1519.

IV — MOÏSE
D'après la statue de MICHEL-ANGE

La statue de *Moïse*, qui se trouve dans l'église Saint-Pierre-aux-Liens, à Rome, était destinée, avec beaucoup d'autres statues et différents groupes allégoriques, à faire partie du tombeau du pape Jules II. C'est une œuvre merveilleuse de majesté et de puissance.

Le visiteur ne peut s'empêcher de rester muet, attentif, respectueux, devant ce marbre taillé par l'un des plus grands génies artistiques que l'humanité ait produits.

Michel-Ange Buonarotti, peintre, sculpteur et architecte, naquit en 1474, au château de Caprèse, en Toscane; il mourut à Rome en 1564. Avons-nous besoin de rappeler qu'en construisant la coupole de Saint-Pierre de Rome, il dota la chrétienté de plus bel ouvrage de l'architecture moderne?

V — LE DENIER DE LA TRAHISON
D'après le tableau du TITIEN

Ce qui distingue le Titien, ce qui lui valut la gloire d'être considéré comme le plus grand maître de l'école vénitienne, c'est la vigoureuse puissance du coloris et la fraîcheur d'imagination dont il donnait encore des preuves à l'âge de quatre-vingts ans.

Né en 1477, à Pieve di Cadore, dans les États Vénitiens, son génie lui valut promptement une immense célébrité et les monarques se disputèrent la faveur de l'avoir à leur cour. Le Titien refusa les offres de ses augustes admirateurs et préféra suivre Charles-Quint, de qui il avait déjà reçu d'éclatantes preuves de munificence. On se plaît à citer les paroles de l'empereur ramassant le pinceau de l'artiste : « Le Titien est digne d'être servi par César. »
Le Titien mourut de la peste, à l'âge de quatre-vingt-dix-neuf ans.

VI — LE MARTYRE DE SAINT PIERRE

D'après le tableau du TITIEN

Ce chef-d'œuvre a été malheureusement anéanti dans l'incendie de la chapelle du Rosaire, à Venise, en même temps que le tableau de Jean Bellin dont nous parlions tout à l'heure.

Sans nous arrêter à une banale estimation financière, nous dirons que la perte artistique a été immense. On se sentait transporté d'une admiration sans borne à la vue de ce tableau si grand, si plein de style, au coloris simple et robuste, à la touche mâle et grandiose.

VII — LA MADONE DE LORETTE

D'après le tableau de RAPHAËL

De tous les peintres du monde moderne, Raphaël — avons-nous besoin de le dire? — est celui dont la gloire rayonne de l'éclat le plus vif et le plus pur. Ses contemporains l'avaient surnommé le Divin Maître, et ce titre a été consacré par l'admiration de la postérité.

Raphaël Sanzio naquit à Pérouse en 1483, et mourut à peine âgé de trente-sept ans. Il fonda l'École Romaine et forma une foule de peintres de premier ordre.

La Madone de Lorette, qui appartient aujourd'hui à la galerie du château de Kybourg, mérite, par son exquise perfection, d'occuper un des premiers rangs parmi les tableaux de chevalet du maître immortel.

VIII — LA SAINTE FAMILLE

D'après le tableau de RAPHAËL

La Sainte Famille, dont on peut admirer l'original au Louvre, est digne, par son importance et par les beautés de tout genre qui s'y trouvent réunies, d'être considérée comme un des plus précieux joyaux de notre musée national.

Ce tableau a longtemps passé pour un présent de l'artiste à François Ier. Mais il résulte évidemment des recherches historiques qui ont été faites qu'il fut commandé à Raphaël par Laurent de Médicis, qui avait voulu faire au roi de France ce royal cadeau.

IX — UN PRÊCHE

D'après la gravure de LUCAS DE LEYDE

Le Prêche, de Lucas de Leyde, est le fac-simile d'un dessin de cet artiste, gravé par lui-même. La composition est d'une pureté de lignes remarquable. Les lois de la perspective

y sont merveilleusement observées. Ce qui donne surtout aujourd'hui une grande valeur à cette gravure, c'est la vérité et la variété des costumes.

Né à Leyde en 1494, Lucas Dammesz mourut en 1533, empoisonné, dit-on, pendant un de ses voyages, par des rivaux jaloux de sa réputation.

X — LA NUIT DE NOËL
D'après le tableau du CORRÉGE

Antonio Allegri, dit le Corrége, naquit à Correggio, dans le Modenais, en 1494 ; il mourut en 1534. Ce maître illustre est le premier qui ait osé peindre des figures dans les airs, et il est celui qui a le mieux entendu l'art des raccourcis et du clair-obscur. Son genre est toujours suave et gracieux. On raconte que son talent se révéla à la vue d'un tableau de Raphaël. Dans un élan d'admiration, il lança cette exclamation qui a été si souvent répétée : « Et moi aussi je suis peintre ! » Le Corrége passa presque toute sa vie à Parme et en Lombardie ; il est le plus grand peintre de l'École de Parme.

La Nuit de Noël fait maintenant partie de la galerie de Dresde.

XI — L'ADORATION DES MAGES
D'après le tableau de PAUL VÉRONÈSE

Dans ce magnifique tableau le génie de Paul Véronèse éclate avec toutes ses admirables qualités. Ce maître est, par excellence, le peintre des compositions grandioses, des merveilleuses colonnades, des somptueux costumes. Ses personnages sont dessinés avec une rare élégance et groupés avec un art consommé.

Paul Caliari, dit Véronèse, naquit à Vérone en 1528 ou 1530, et mourut en 1588. Il révéla de bonne heure son talent et marcha bientôt sur les traces du Titien et du Tintoret. Mal apprécié à Vérone, il alla se fixer à Venise, et embellit cette ville d'une foule de chefs-d'œuvre.

XII — LA MORT DU CHRIST
D'après le tableau d'ANNIBAL CARRACHE

Annibal Carrache naquit à Bologne, en 1560, et mourut à Rome, en 1609. Ses contemporains jugeaient son style par ces trois mots : grandiose, élévation, noblesse; c'est un jugement qui a été ratifié par tous ceux qui depuis trois siècles ont le culte de l'art dont l'artiste bolonais fut un si illustre représentant.

Le magnifique tableau de *la Mort du Christ* que nous reproduisons est un de ceux qui portent au plus haut point le cachet du maître.

XIII — LES SAINTES FEMMES AU TOMBEAU
D'après le tableau d'ANNIBAL CARRACHE

Cet autre tableau d'Annibal Carrache est un véritable chef-d'œuvre, qui a été inspiré au glorieux artiste par l'enthousiasme de la foi. Quelle composition également noble et

saisissante ! Le Seigneur, mort sur la croix pour le salut du genre humain, a été mis au tombeau. Le surlendemain, les saintes femmes, venant prier et répandre des parfums précieux devant la grotte sépulcrale, ont vu que la pierre qui en fermait l'accès avait été enlevée, et, sur le seuil, un ange leur est apparu pour leur annoncer que le fils de Dieu est remonté au ciel et a repris sa place à la droite du Tout-Puissant.

XIV — LE REPOS EN EGYPTE

D'après le tableau du GUIDE

Ce tableau est bien certainement un des plus brillants joyaux de l'École Bolonaise. On y rencontre toutes les qualités qui distinguent le grand artiste, c'est-à-dire la richesse de la composition, la correction du dessin, la fraîcheur du coloris, et dans les têtes, la grâce et la noblesse de l'expression.

Guido Reni naquit à Bologne, en 1575, et mourut en 1642. Il eut pour protecteur le pape Paul V, qui l'appela à Rome et le combla de faveurs.

XV — LE SAUVEUR SUR LA CROIX

D'après le tableau du GUIDE

Voici un tableau du même maître, dont la composition offre avec le précédent un contraste saisissant, mais qui, par ses beautés hors ligne, mérite de lui être comparé. Dans *le Repos en Égypte,* tout respire le calme, la sérénité et le bonheur ; maintenant nous assistons au douloureux et sublime spectacle de la Passion. Le fils de Dieu est attaché sur la croix ; son sang vient de couler pour le salut du genre humain. La Vierge prie et offre à Dieu ses douleurs. Madeleine, accablée par le désespoir, est tombée à genoux et étreint le bas de la croix. Des nuages sinistres planent au-dessus du Calvaire. C'est là une scène de lamentation et de deuil qui remplit l'âme d'une pieuse tristesse.

XVI — L'ADORATION DES MAGES

D'après le tableau de RUBENS

Rubens n'est pas seulement l'illustration la plus éclatante de l'École Flamande, il est aussi un des plus grands maîtres de la peinture. C'est un des génies les plus puissants les plus féconds et les plus variés. Dans quel genre n'a-t-il pas fait irruption avec son bonheur et son audace habituels? Il étendit ses conquêtes sur le domaine entier de l'art. Une des qualités les plus saillantes de Rubens, c'est la splendeur du coloris.

Pierre-Paul Rubens naquit à Cologne, en 1577. Il fut comblé d'honneurs par l'archiduc Albert, gouverneur des Pays-Bas, et par sa femme l'infante Isabelle. Celle-ci lui confia même diverses missions diplomatiques en Angleterre, en Espagne et dans la république des Sept-Provinces-Unies. Il mourut à Anvers, en 1640, laissant une grande fortune. Le nombre de ses ouvrages reproduits par les gravures s'élève à près de quinze cents.

Le magnifique tableau de *l'Adoration des Mages* que nous reproduisons figure dans le musée de Madrid, après avoir décoré longtemps le palais de l'Escurial.

XVII — LA DESCENTE DE CROIX

D'après le tableau de RUBENS

La Descente de Croix, de Rubens, se trouve dans la cathédrale d'Anvers. Nous n'hésitons pas à considérer ce tableau comme l'œuvre capitale du grand artiste flamand. Au point de vue de la composition, il est impossible de rien voir à la fois de plus savant et de plus naturel. Pas un des personnages qui ne concoure à la descente du corps divin du Christ, lequel est à lui seul un chef-d'œuvre. Ce qui caractérise le grand coloriste, c'est la hardiesse avec laquelle Rubens aborde une difficulté aussi grande que celle de peindre le corps inanimé sur un drap blanc, en faisant contraster l'éclat du linceul avec les teintes mates et froides du cadavre.

XVIII — SAINTE MADELEINE

D'après le tableau de RUBENS

Cette toile est une des plus remarquables, bien qu'une des moins connues du maître. La raison en vient de ce qu'elle fait, depuis longues années, partie du musée de Cassel, dont l'entrée était autrefois interdite au public.

Les figures de ce tableau, que nous reproduisons d'après l'original, sont de grandeur naturelle, et traitées avec une fraîcheur et une souplesse remarquables.

XIX — L'ADORATION DES BERGERS

D'après le tableau de RIBERA, dit L'ESPAGNOLET

Combien de magnifiques tableaux l'Adoration des bergers a inspirés aux grands peintres! Et parmi ces œuvres que chaque génération admire, celle de l'Espagnolet, qui figure au musée du Louvre, occupe une des premières places.

Élève de Michel-Ange de Caravage, Joseph Ribera, dit l'Espagnolet, naquit en 1586, à Xativa, en Espagne, selon les uns, à Naples, selon les autres; il mourut en 1656. Il séjourna tantôt à Naples, tantôt à Rome, tantôt à Madrid, où il travailla pour Philippe IV.

XX — LA MORT DU CHRIST

D'après le tableau de RIBERA dit L'ESPAGNOLET

Le beau tableau dont nous venons de parler est une des rares toiles de l'Espagnolet où respirent le calme, la sérénité, le bonheur; il forme un contraste complet avec presque toutes les autres productions du maître. L'Espagnolet possédait surtout l'inspiration des scènes sombres et terribles; son pinceau s'est complu à retracer les massacres, les supplices, les tortures, et il arrivait à une effrayante vérité.

La Mort du Christ, qui est au musée de Londres, donne bien l'expression du talent étrange du maître. Aucune recherche de l'idéal dans cette composition, que ses contemporains eussent appelé réaliste, si le mot eût été inventé.

XXI — LE COURONNEMENT D'ÉPINES

D'après la gravure à l'eau-forte de VAN DYCK

Parmi les tableaux de sainteté que Van Dyck a produits, les amateurs regardent comme un chef-d'œuvre le *Couronnement d'Épines*. Il existe une gravure à l'eau-forte faite par le maître lui-même, d'après son tableau. Nous publions le fac-simile de cette gravure : nous n'avons pas besoin d'en faire ressortir l'importance artistique.

Antoine Van Dyck naquit à Anvers, en 1599, et mourut à Londres, en 1641. De tous les élèves de Rubens, ce fut celui qui acquit la plus grande illustration.

XXII — L'ADORATION DES BERGERS

D'après le tableau de REMBRANDT

Rembrandt, fils d'un meunier, naquit en 1606, dans un moulin qui existe encore aujourd'hui. Il mourut en 1674, à Amsterdam, qu'il ne quitta jamais, ou presque jamais. Il laissa un nombre incalculable de tableaux et d'eaux-fortes.

Ce qui frappe tout d'abord, quand le regard s'arrête sur un tableau de Rembrandt, c'est autant l'attitude des personnages que l'expression des figures et le prodigieux éclat de la lumière. Les artistes s'accordent à regarder ce maître comme un coloriste de premier ordre, et ne lui reconnaissent pas de rival pour l'effet et l'entente du clair-obscur. Ses figures communes se ressentent souvent de son humble naissance; mais ses compositions ont une poésie vigoureuse, un sentiment vrai et profond.

XXIII — LE CHRIST GUÉRISSANT DES MALADES

d'après la gravure à l'eau forte de REMBRANDT

On désigne communément sous le nom de « la gravure aux Cent Florins » cette composition si largement conçue, pleine d'énergie et d'éclat. Cette appellation bizarre vient de ce qu'un des premiers exemplaires fut vendu au prix de cent florins (environ deux cent cinquante francs). Or, à l'époque de Rembrandt, il paraissait presque fabuleux qu'une gravure pût être payée une pareille somme. Les générations suivantes ont maintenu le surnom à la gravure.

Un des huit exemplaires connus de « la gravure aux Cent Florins » parut, il y a quelques années, à la vente d'un collectionneur célèbre, et les enchères atteignirent la somme de vingt-six mille six cents francs.

XXIV — JÉSUS-CHRIST ET LES PETITS ENFANTS

d'après le tableau de REMBRANDT

« Alors quelques-uns lui présentèrent de petits enfants, afin qu'il leur imposât les mains et qu'il priât pour eux; mais les disciples les en reprenaient.

« Et Jésus leur dit : « Laissez venir à moi les petits enfants et ne les en empêchez point : « car le royaume des cieux est pour ceux qui leur ressemblent. »

Tel est le passage de l'Évangile que Rembrandt a mis en action dans le magnifique tableau dont nous offrons une reproduction à nos lecteurs.

Comme à son ordinaire, le grand artiste ne s'est pas soucié de la couleur locale. Ses personnages bibliques sont de purs Hollandais, vêtus à la mode de son temps.

Des toiles du maître, celle-ci est une des rares où il ait donné à ses personnages la grandeur nature. Elle appartient aujourd'hui au musée de Londres.

XXV — LA RÉSURRECTION DE LAZARE

d'après le tableau de REMBRANDT

C'est là une des toiles capitales du célèbre peintre. On ne saurait trop admirer l'habileté avec laquelle est conçue cette composition saisissante. Lazare se soulève dans son tombeau au moment où le Seigneur étend le bras et prononce ces paroles : « Lazare, relève-toi! » Quelle muette surprise sur le visage du ressuscité! Quelle indicible admiration dans le regard des disciples! Quelle imposante majesté dans le geste du Christ! Quel éclat dans cette lumière qui illumine un Dieu!

XXVI — LA DESCENTE DE CROIX

D'après la gravure à l'eau forte de REMBRANDT

Notre gravure a été fidèlement exécutée d'après la fameuse eau-forte du maître illustre, qui porte la signature de Rembrandt et la date de 1633.

Le sujet de *la Descente de croix* avait été traité par un grand nombre d'artistes célèbres avant Rembrandt ; mais le peintre hollandais, rompant avec la tradition, a retracé cette scène grandiose et terrible avec l'énergie d'exécution et l'étrangeté pittoresque qui forment le caractère distinctif de son génie.

XXVII — LE CHRIST DESCENDU DE LA CROIX

D'après le tableau de REMBRANDT

Des ombres lugubres enveloppent le sommet du Golgotha ; les deux larrons sont encore attachés à leur croix. Le corps du Sauveur a été détaché du gibet infamant dont son sang vient de faire le symbole de la rédemption. Les saintes femmes et les disciples l'ont étendu sur un suaire où la lumière blanche de la lune vient l'envelopper d'une sorte d'auréole mystique. Parmi les personnages, les uns sont agenouillés et versent des larmes ; les autres sont debout contemplant leur divin maître, dont ils vont bientôt porter la parole à travers le monde. Devant cette œuvre admirable il est difficile de ne pas sentir son cœur ému et son esprit rempli d'un pieux respect.

XXVIII — LA CONCEPTION

D'après le tableau de MURILLO

Esteban Murillo naquit à Séville, en 1608, et mourut en 1682. Dès son plus jeune âge, il donna des preuves de sa vocation pour la peinture. Il reçut les leçons de Moya, élève de Van Dyck, et celles de Velasquez, qui lui procura d'importants travaux à Madrid. Cependant, il revint au bout de quelques années se fixer à Séville, où il composa un grand nombre

de tableaux d'église qui le placèrent à la tête des peintres de sa nation. N'étant jamais sorti d'Espagne, Murillo offre dans toute sa pureté le caractère de l'École Espagnole. Il brille surtout par la fidèle observation de la nature, par l'éclat, la fraîcheur et l'harmonie du coloris.

La Conception que nous reproduisons est l'orgueil du Musée du Louvre, comme elle est la gloire de l'art espagnol au XVIIe siècle.

XXIX — LA SAINTE FAMILLE

D'après le tableau de MURILLO

De toutes les œuvres du grand peintre de Séville faisant partie du Musée du Louvre, *la sainte Famille* est la mieux conservée. Sans être obligé de faire la part du temps, comme dans un trop grand nombre de tableaux des maîtres illustres, on peut admirer les tons harmonieux aux reflets nacrés dont Murillo semble avoir eu le secret et qui donnent à toutes ses toiles un attrait incomparable. Les divines figures que son pinceau nous montre sont enveloppées d'une sorte d'atmosphère céleste; elles rayonnent d'une lumière à la fois pure et douce.

Et quelle grâce dans les physionomies, quelle noble élégance dans les contours!

XXX — SAINT JEAN ET L'AGNEAU

D'après le tableau de MURILLO

Cette toile d'une grâce si naïve et si touchante appartient au musée d'Anvers. La simplicité y arrive à un effet merveilleux. La plus angélique candeur rayonne dans les yeux de l'enfant; il presse de ses petites mains, avec une tendresse ineffable, l'agneau qui est l'image du divin Sauveur. Jetez les yeux sur notre gravure, vous remarquerez, posée sur le gazon, la croix de saint Jean. Autour de cette croix de roseau s'enroule une banderole où est écrite la phrase mystique : « *Ecce agnus Dei.* »

XXXI — LA SAINTE VIERGE ET L'ENFANT JÉSUS

D'après le tableau de MURILLO

C'est le musée de Dresde, si riche en chefs-d'œuvre, qui possède cette précieuse toile de Murillo, et elle est une des plus dignes d'arrêter l'attention du visiteur dans cette magnifique galerie. Il y a peu de tableaux du maître qui soient un plus frappant exemple de sa manière accoutumée et qui portent mieux ce cachet de naturel, de délicatesse et de simplicité qui donne tant de charme à ses œuvres.

Comme toujours, Murillo représente la Vierge sous des traits d'une beauté ravissante; sa physionomie est chaste et pure; son regard tendre et mélancolique semble interroger l'avenir et y chercher le secret de la divine mission qu'elle a reçue sur la terre. L'Enfant-Dieu, en souriant, appuie ses mains sur sa sainte mère avec un geste de délicieuse caresse.

XXXII — LE SONGE DE SAINT BERNARD

D'après le tableau de MARATTI

La composition de ce tableau est des plus complexes : au bas, on voit saint Bernard entouré des saints Joseph, Jérôme, Nicolas et François; en haut, dans les nues, d'un côté,

sainte Claire est en adoration; de l'autre est représenté le mariage mystique de sainte Catherine avec Jésus enfant, que la Vierge tient sur ses genoux. Cette œuvre allégorique a pour objet la glorification de la vie monastique. Toutes les figures ont cette expression idéale que l'imagination se plaît à donner aux grands ascètes qui consacrèrent leur vie à confesser le catholicisme et à méditer ses dogmes, au milieu des prières, du jeûne et des macérations.

Carlo Maratti naquit à Camerano, dans la Marche d'Ancône, en 1625. Il vécut jusqu'à l'âge de quatre-vingt-dix-neuf ans, et fut enterré dans l'église des Chartreux, à Rome.

XXXIII — LE COURONNEMENT DE LA VIERGE

D'après le tableau de BERNARD GERMAN

Cette œuvre est un spécimen de peinture aussi rare que précieux. A la profusion des détails de toute nature qui surchargent la composition, on dirait une enluminure de missel. Tout l'ensemble est d'une naïveté exquise. La tête de la Vierge est adorable d'expression.

Bernard German y Llorente naquit à Séville, en 1685, et mourut dans la même ville, en 1757. Son pinceau est délicat et gracieux, son dessin est correct; les poses de ses personnages sont remarquablement belles.

XXXIV — LA VIERGE A LA VIGNE

D'après le tableau de PAUL DELAROCHE

A côté des maîtres illustres des Écoles d'Italie, d'Espagne, de Flandre et de Hollande, l'École Française a droit de réclamer une place, car c'est elle qui est restée dépositaire des précieuses traditions de la grande peinture religieuse. Pour n'en point douter, il suffit de jeter les yeux sur notre gravure représentant une des plus belles toiles de Paul Delaroche.

Né à Paris, en 1797, Paul Delaroche mourut en 1856.

XXXV — SAINT-PIERRE DE ROME

VUE EXTÉRIEURE

En faisant même abstraction des sentiments religieux qu'éprouvent les fidèles, on doit proclamer que, par l'originalité et la pureté du style, par la hardiesse de la conception, par son ensemble grandiose, par son imposante magnificence, la basilique de Saint-Pierre est un des premiers édifices du monde.

Saint-Pierre est l'œuvre de plusieurs artistes, et quels noms portent ces maîtres : Bramante, Raphaël, Peruzzi, Michel-Ange, Vignole, le Bernin! Le monument, commencé en 1450, par le pape Nicolas V, continué par Jules II, avait déjà coûté 251,450,000 francs en 1693, et il restait encore à dépenser des sommes énormes pour les dorures et les mosaïques.

XXXVI — SAINT-PIERRE DE ROME

VUE INTÉRIEURE

Dès l'abord, malgré sa perspective grandiose, la basilique paraît moins vaste qu'elle ne l'est en réalité : il faut que l'œil se fasse à ses immenses proportions. Elle est construite en

forme de croix latine avec trois nefs. La coupole qui, jusqu'à l'œil de la lanterne, dépasse de sept mètres la hauteur de la coupole du Panthéon, se dresse au-dessus du maître-autel. Celui-ci est isolé sous un majestueux baldaquin à colonnes torses, tout en bronze doré, plus élevé d'un mètre que la plate-forme de l'Observatoire de Paris.

Au-dessous du maître-autel est la Confession de saint Pierre, c'est-à-dire le tombeau où l'on conserve les reliques des apôtres saint Pierre et saint Paul.

XXXVII — NOTRE-DAME DE PARIS

Cette imposante basilique est l'un des plus grandioses monuments dont l'architecture gothique ait doté la religion catholique. La première pierre en fut posée, dit-on, en 1163, par le pape Alexandre III, alors réfugié en France.

La cathédrale de Paris offre un immense intérêt au point de vue archéologique, et il est peu de plus belles pages architectoniques que sa façade, empreinte à la fois d'unité et de grandeur. L'intérieur du monument commande l'admiration par son harmonie et l'ampleur de son style. La hauteur totale des tours est de soixante-huit mètres. Celle de droite est un peu moins large que l'autre.

Le trésor de Notre-Dame est célèbre par sa magnificence. Parmi les reliques qu'il renferme on doit citer la sainte couronne d'épines apportée par saint Louis, et le saint clou qui appartenait jadis à l'abbaye de Saint-Denis.

XXXVIII — LA CATHÉDRALE DE STRASBOURG

La fondation de la primitive cathédrale de Strasbourg remonte au règne de Clovis. Incendiée en 1007, on en recommença la réédification quelques années après; mais elle ne fut terminée qu'au bout de trois siècles, par Jean Hultz, de Cologne. On rapporte que 10,000 ouvriers, pendant bien des années, ont travaillé à la construction du gigantesque édifice « pour le salut de leur âme. »

La tour, commencée en 1227, sur les plans d'Erwin de Steinbach, mesure cent quarante-trois mètres au-dessus du sol : c'est le monument le plus élevé qui soit au monde.

XXXIX — LA CATHÉDRALE DE MILAN

Ce vaste édifice, tout en marbre, fut fondé en 1386, par Galeas Visconti, et il n'est pas entièrement achevé. La construction fut souvent interrompue, et il en résulte que les architectures gothique et romane ont concouru à l'ornementation de la façade qui est d'une extrême richesse.

L'intérieur de la cathédrale se compose de cinq nefs. Deux chaires en bronze doré, couvertes de bas-reliefs, entourent les deux grands piliers qui portent la coupole et contribuent à donner à cette partie de l'église un aspect pittoresque particulier.

XL — LA CATHÉDRALE DE TOLÈDE

La légende rapporte que la première pierre de Notre-Dame de Tolède fut posée, du vivant même de la Vierge, par Elpidius, ermite du mont Carmel, disciple de l'apôtre saint Jacques

et son successeur à l'évêché de Tolède. Cette première ébauche de la grande basilique fut rasée en 302, par Décien, préfet de Rome en Espagne.

Ce fut en 1227 que l'archevêque Rodrigue posa la première pierre de la cathédrale actuelle. L'œuvre se poursuivit avec tant d'ardeur que peu d'années suffirent pour élever cette merveille de l'art. Si l'extérieur est sobre d'ornements, l'intérieur est, en revanche, une vraie dentelle en pierre. Cinq nefs partagent l'église; les bras de la croix sont formés par une nef transversale. Toute cette architecture, mérite bien rare dans les cathédrales gothiques, ordinairement bâties à plusieurs reprises, est du style le plus homogène et le plus complet.

<div style="text-align:right">A. DARLET.</div>

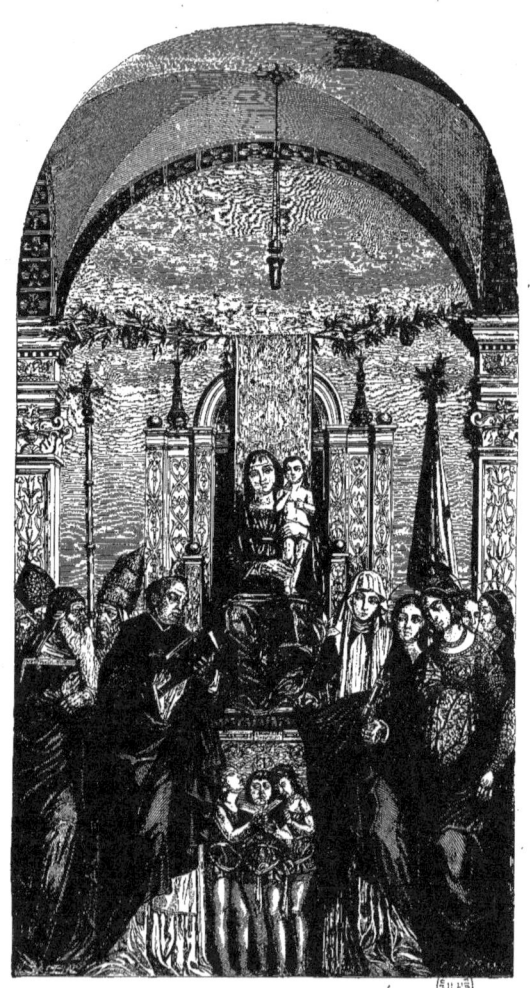

I. — LA SAINTE FAMILLE ET LES SAINTS,

D'après le tableau de Jean Bellin.

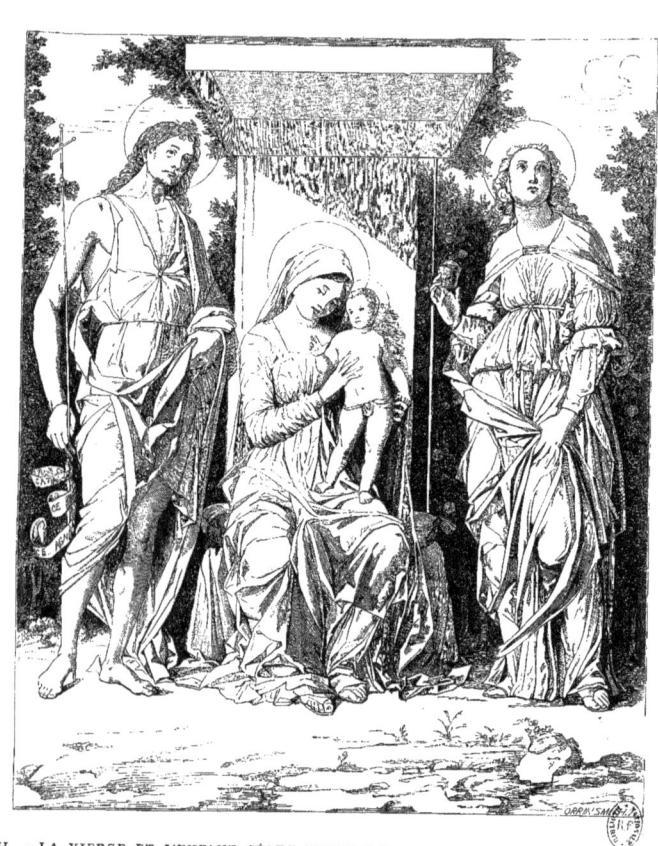

II. — LA VIERGE ET L'ENFANT JÉSUS ENTRE SAINT JEAN ET SAINTE MADELEINE,
D'après le tableau d'Andrea Mantegna.

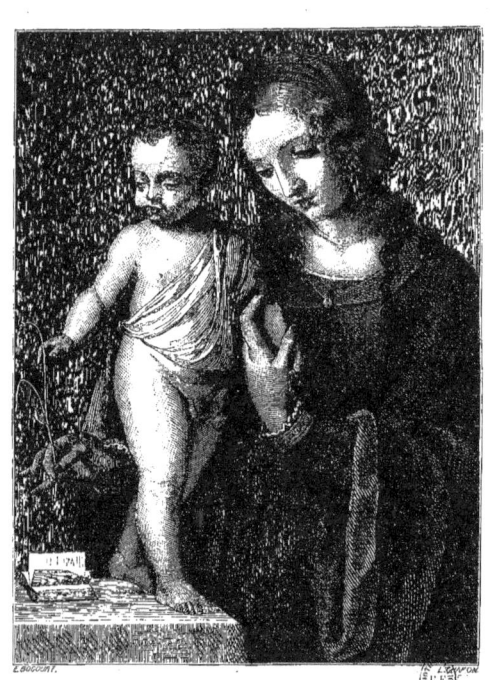

III. — LA VIERGE A LA TIGE D'ANCOLIE,

D'après le tableau de LÉONARD DE VINCI.

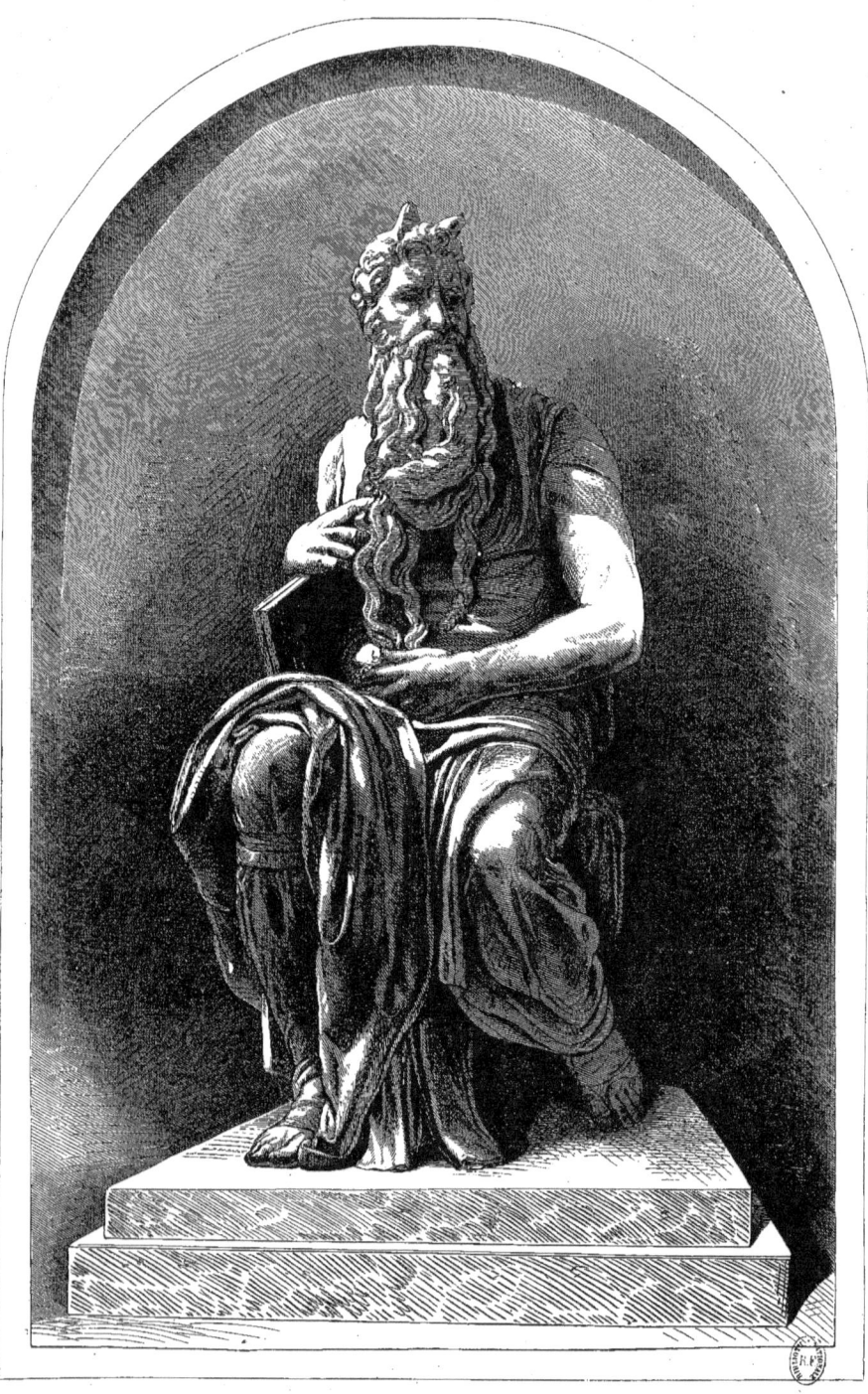

IV. — MOÏSE,

d'après la statue de Michel-Ange.

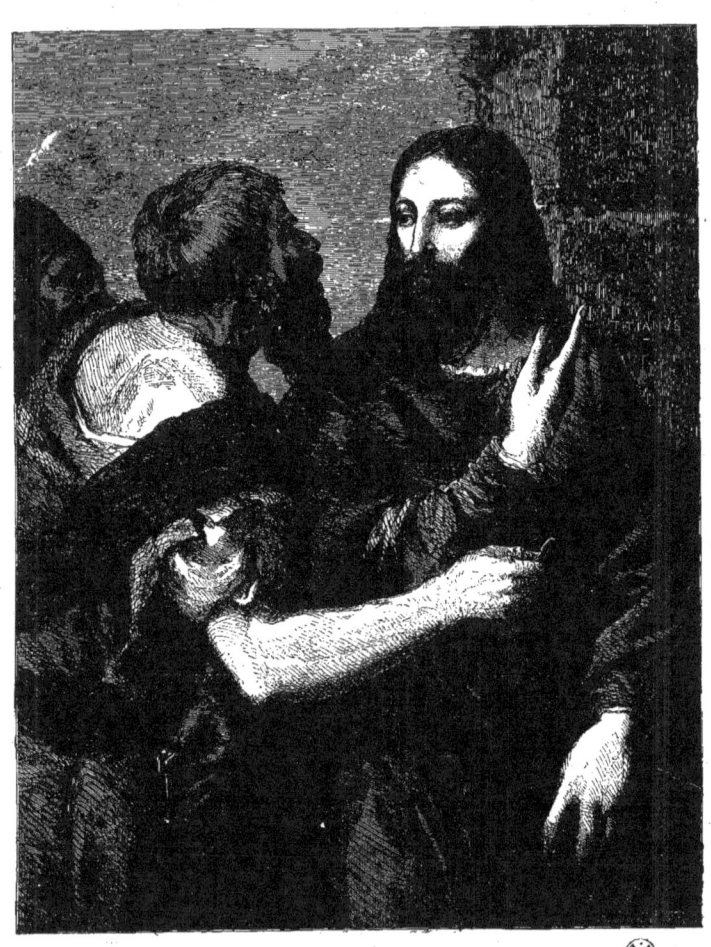

V. — LE DENIER DE LA TRAHISON,
d'après le tableau du TITIEN.

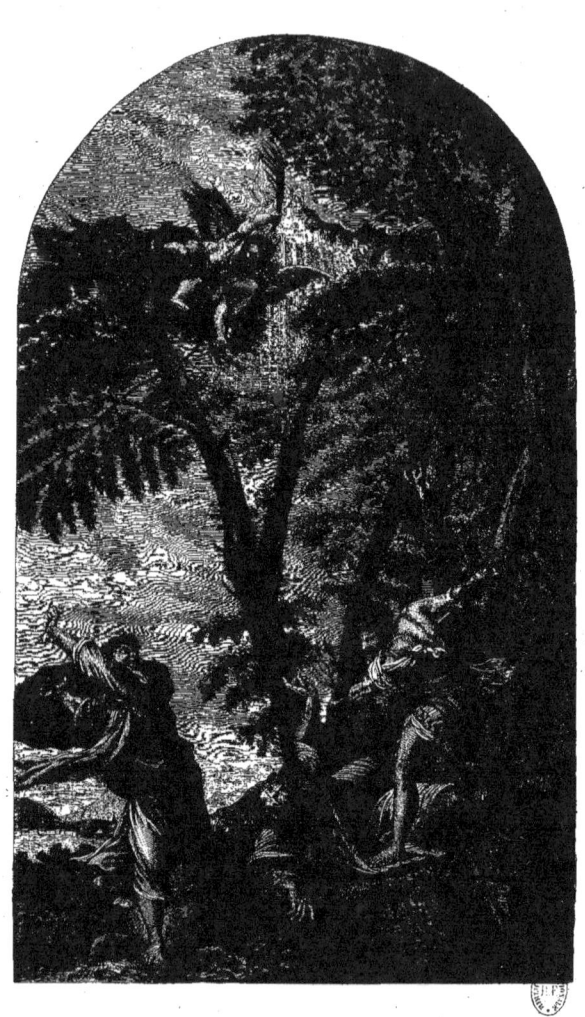

VI — LE MARTYRE DE SAINT PIERRE,
d'après le tableau de TITIEN.

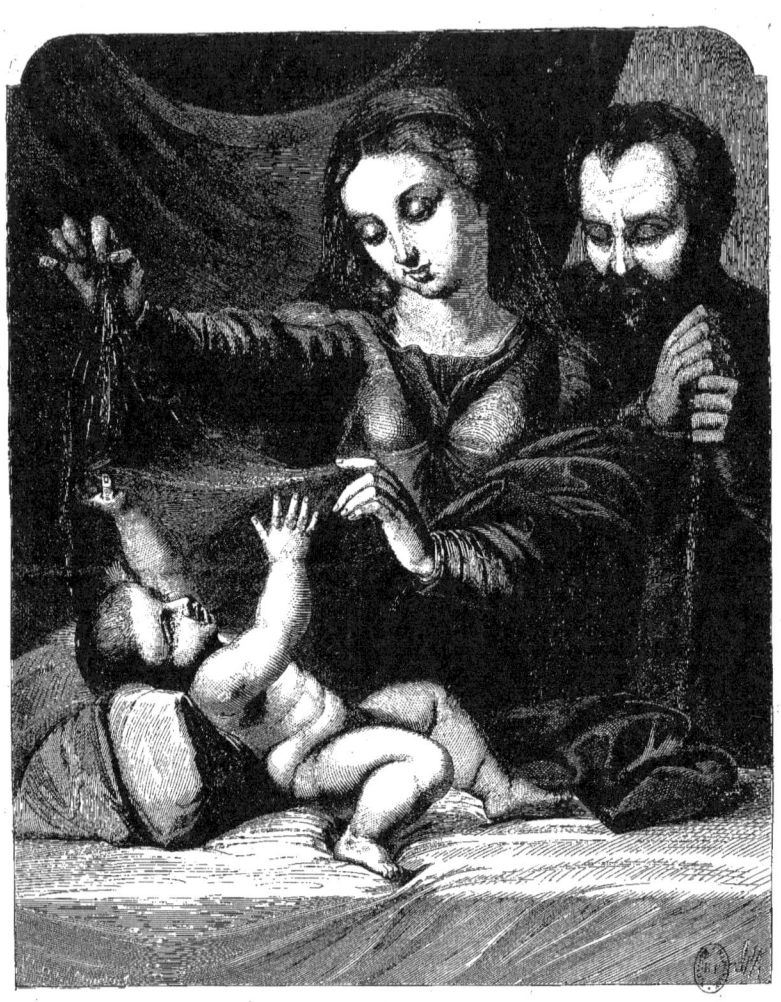

VII. — LA MADONE DE LORETTE,

d'après le tableau de Raphaël.

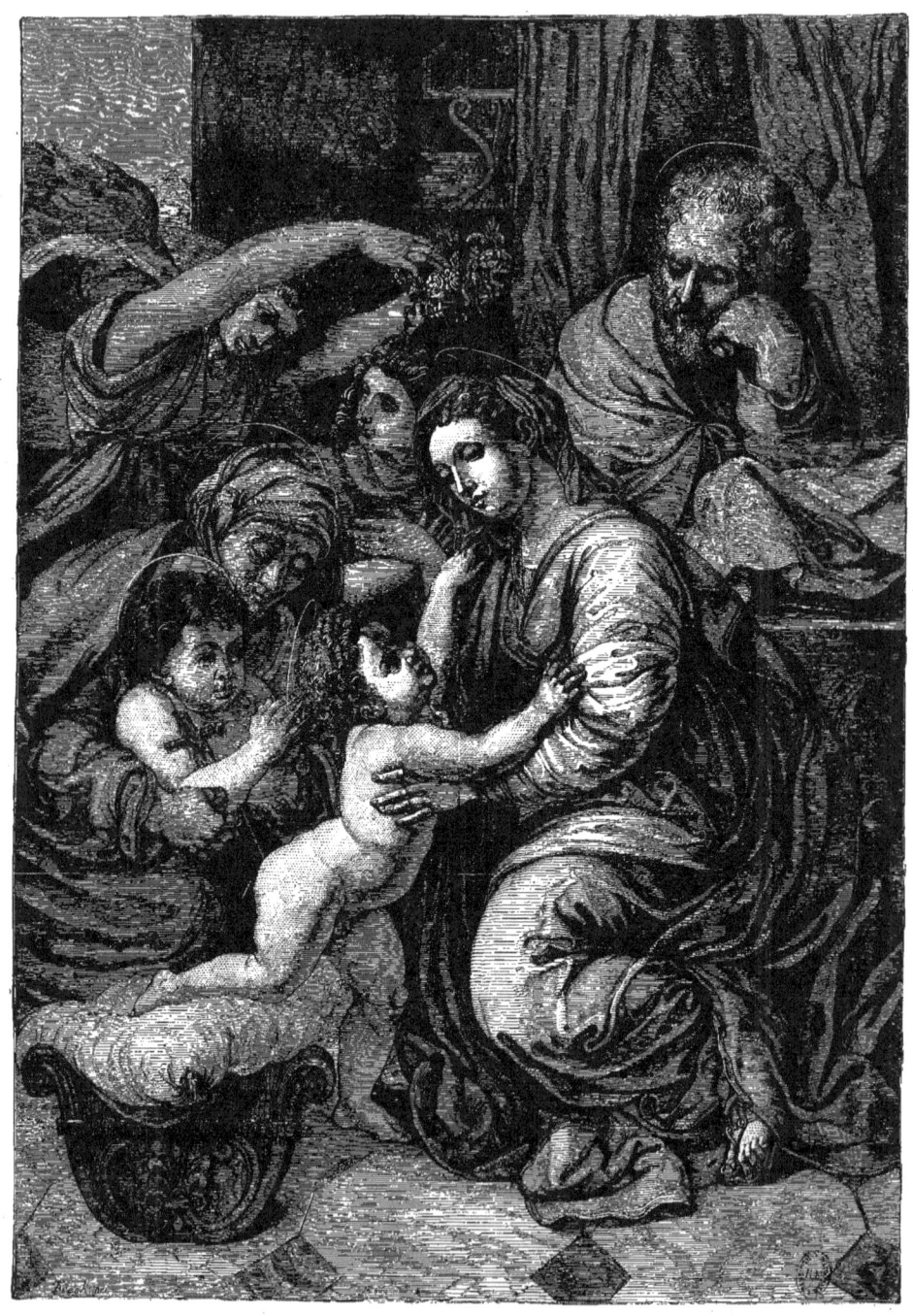

VIII. — LA SAINTE-FAMILLE,

d'après le tableau de Raphaël.

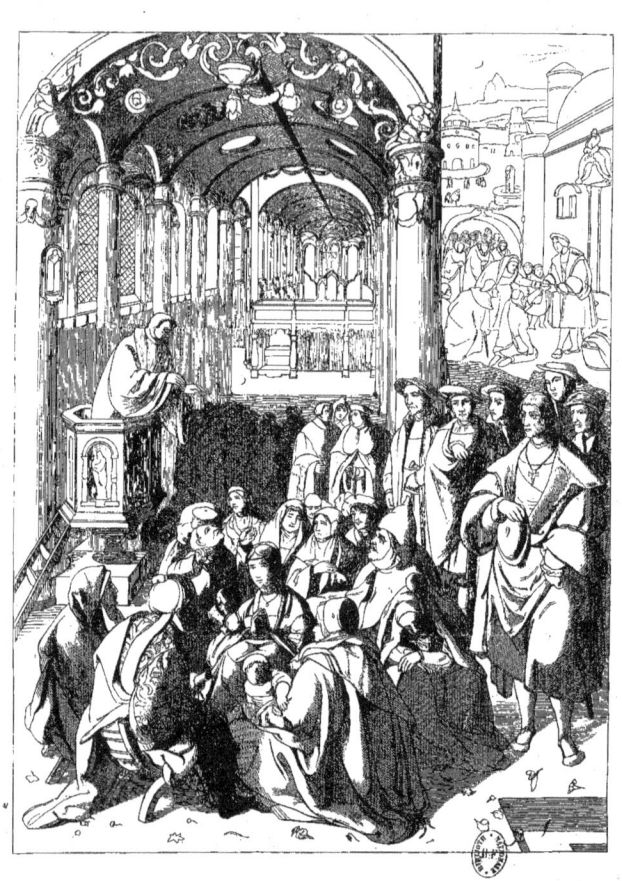

IX. — UN PRÊCHE,
d'après la gravure de Lucas de Leyde.

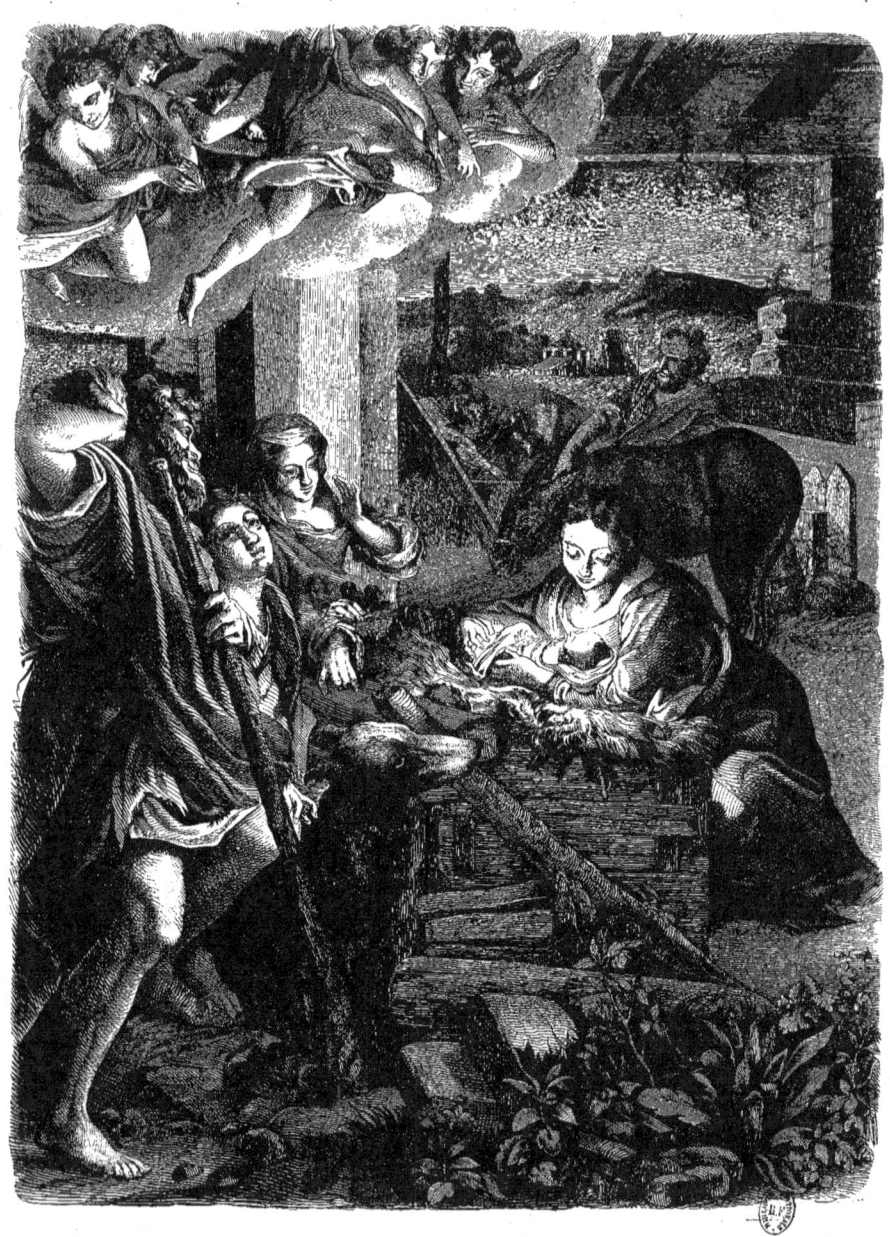

X. — **LA NUIT DE NOËL,**
d'après le tableau du Corrége.

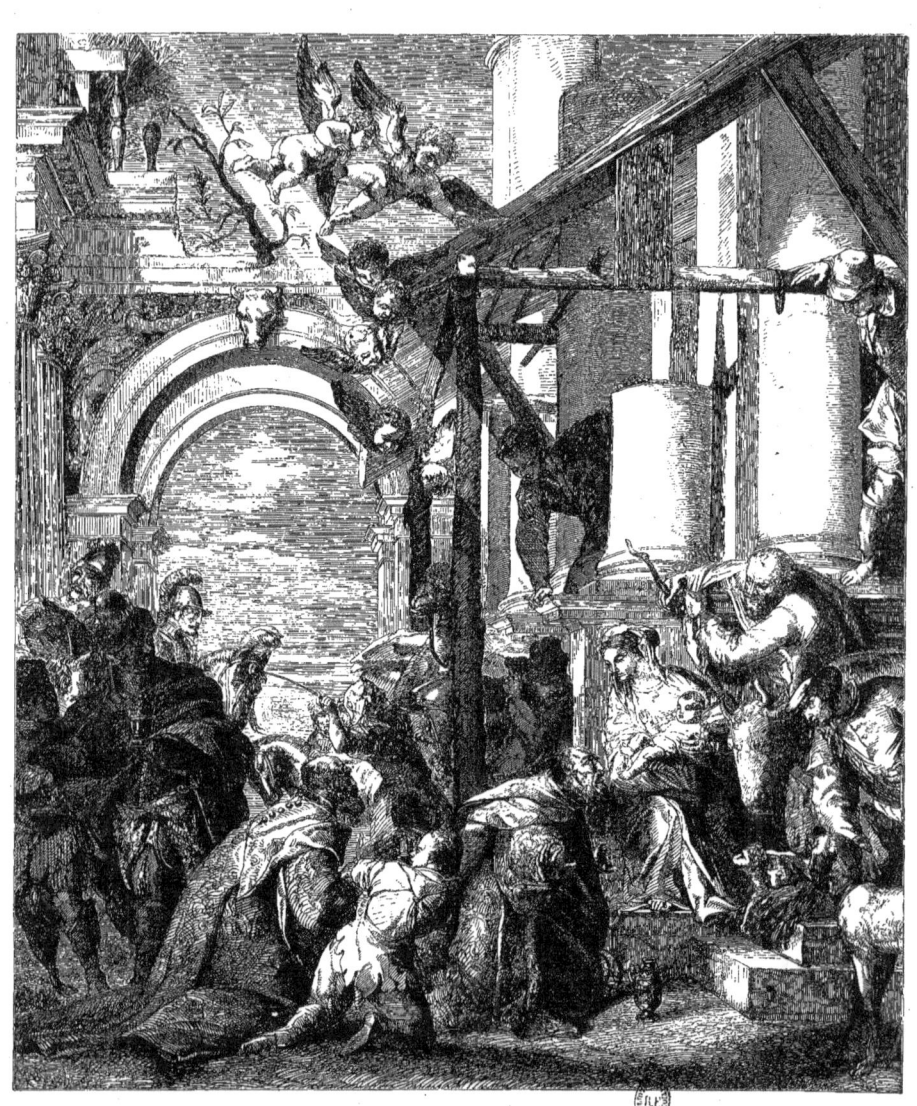

XI. — L'ADORATION DES MAGES,
d'après le tableau de Paul Véronèse.

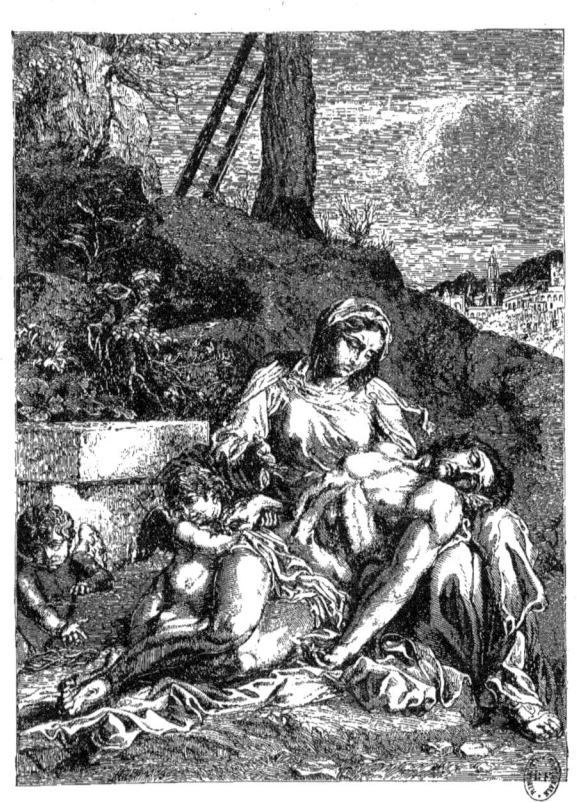

XII. — LA MORT DU CHRIST

d'après le tableau d'Annibal Carrache.

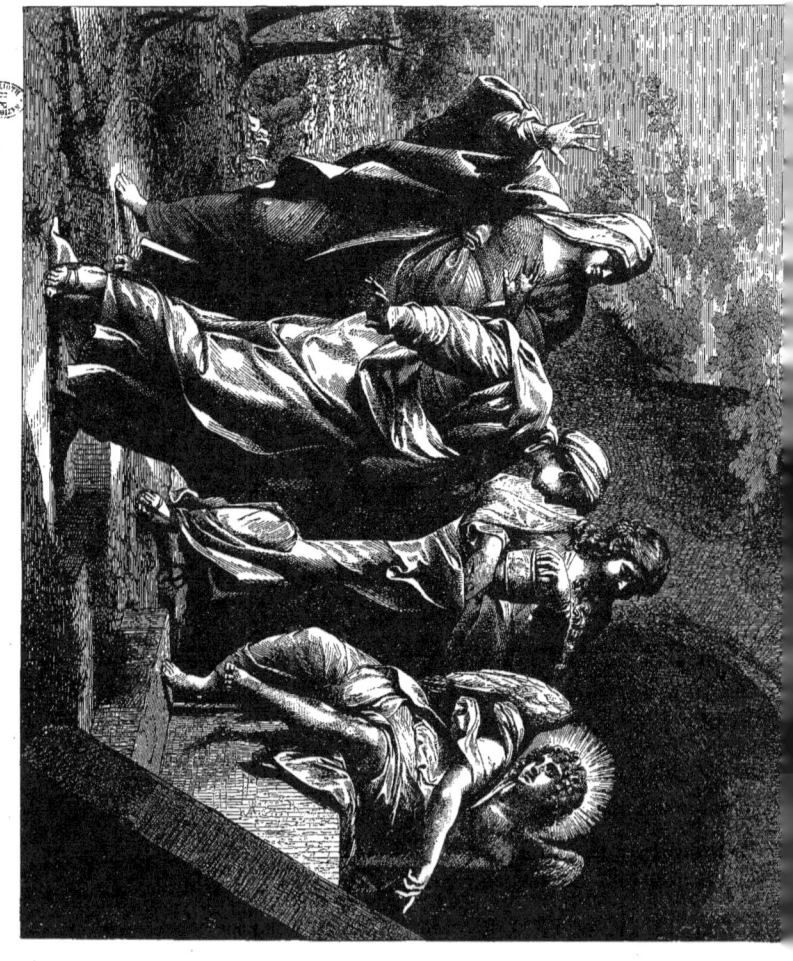

XIII. — LES SAINTES FEMMES AU TOMBEAU,
d'après le tableau d'ANNIBAL CARRACHE.

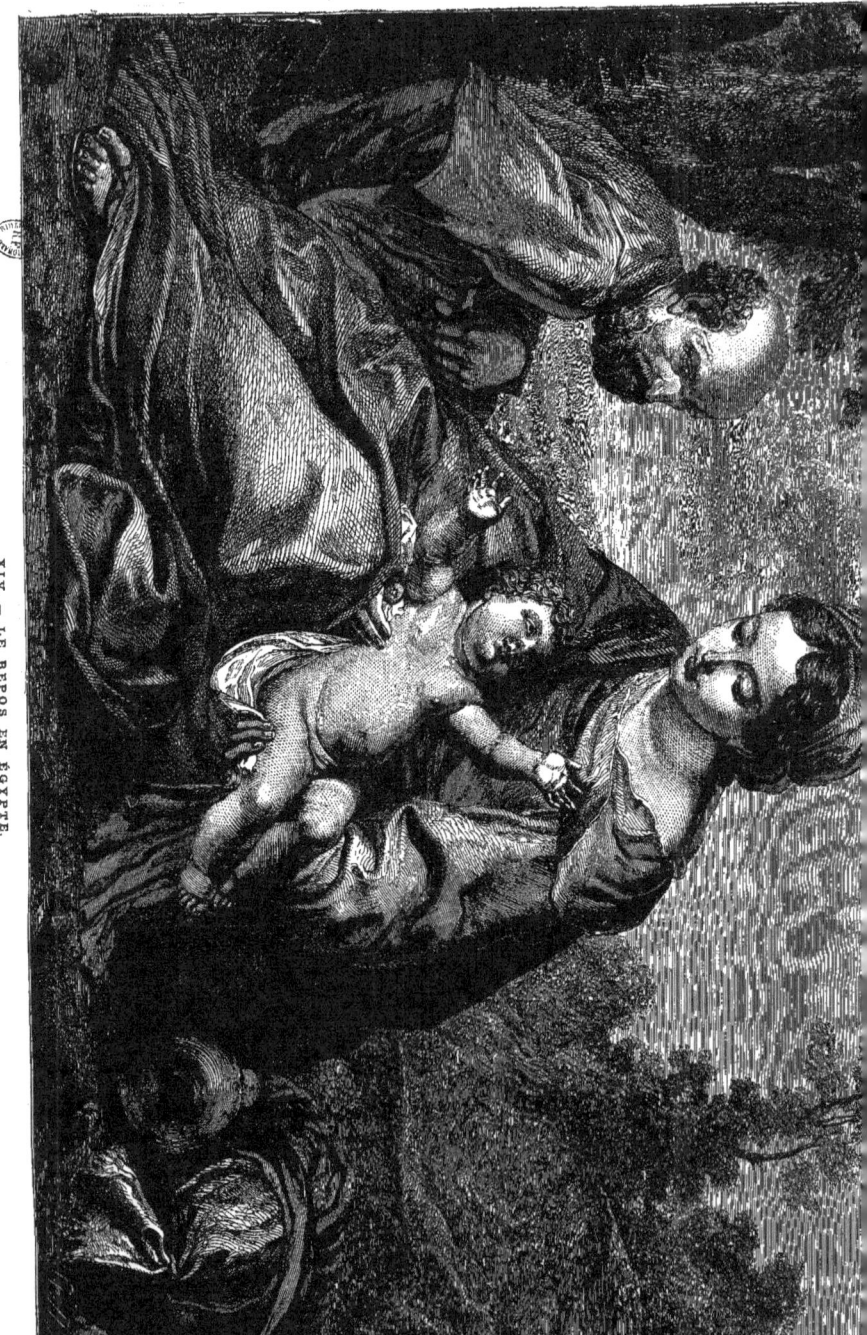

XIV. — LE REPOS EN ÉGYPTE,
d'après le tableau du Guide.

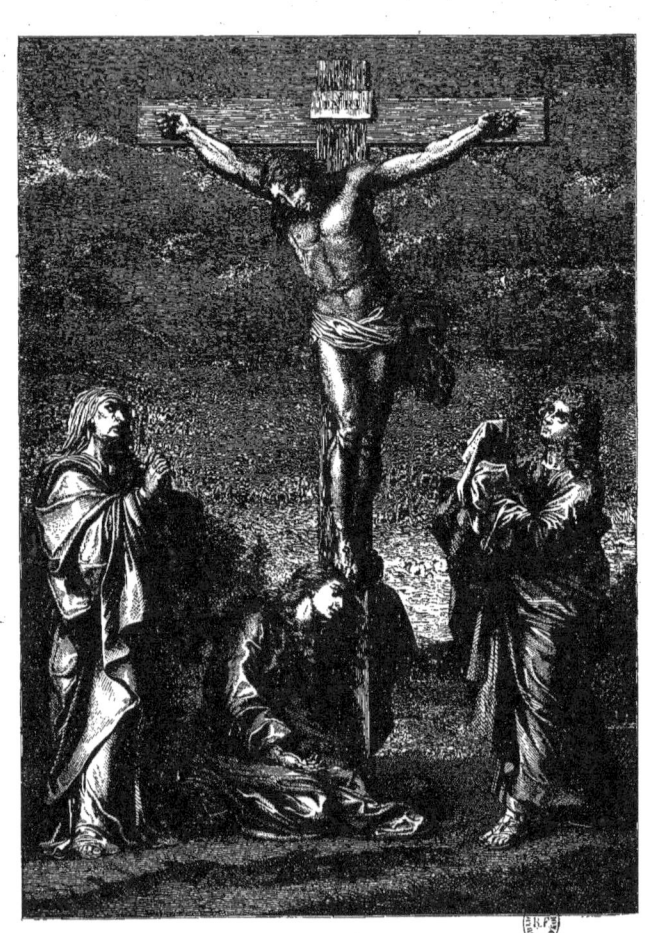

XV. — LE SAUVEUR SUR LA CROIX,

d'après le tableau du Guide.

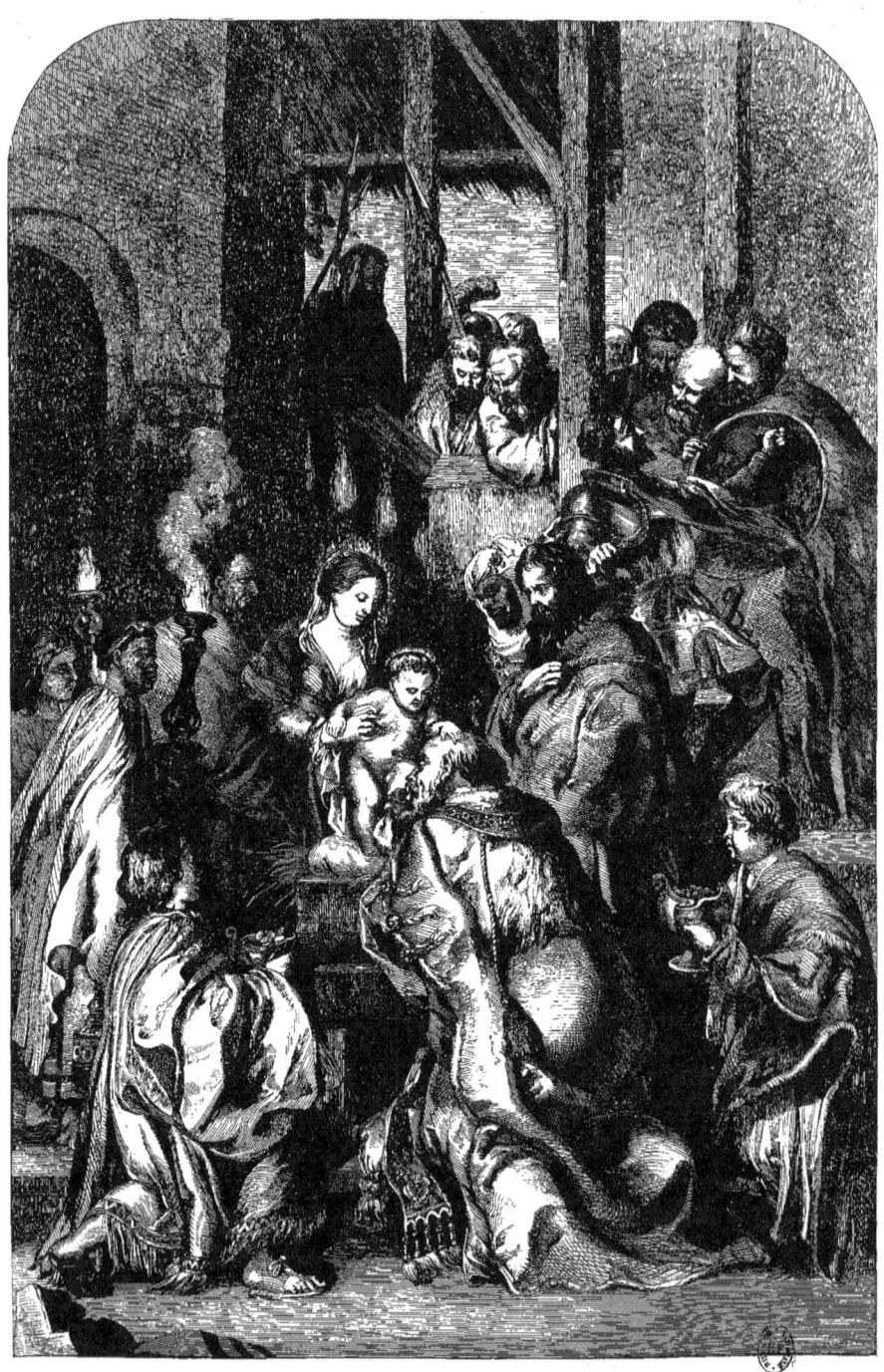

XVI. — L'ADORATION DES MAGES,
d'après le tableau de Rubens.

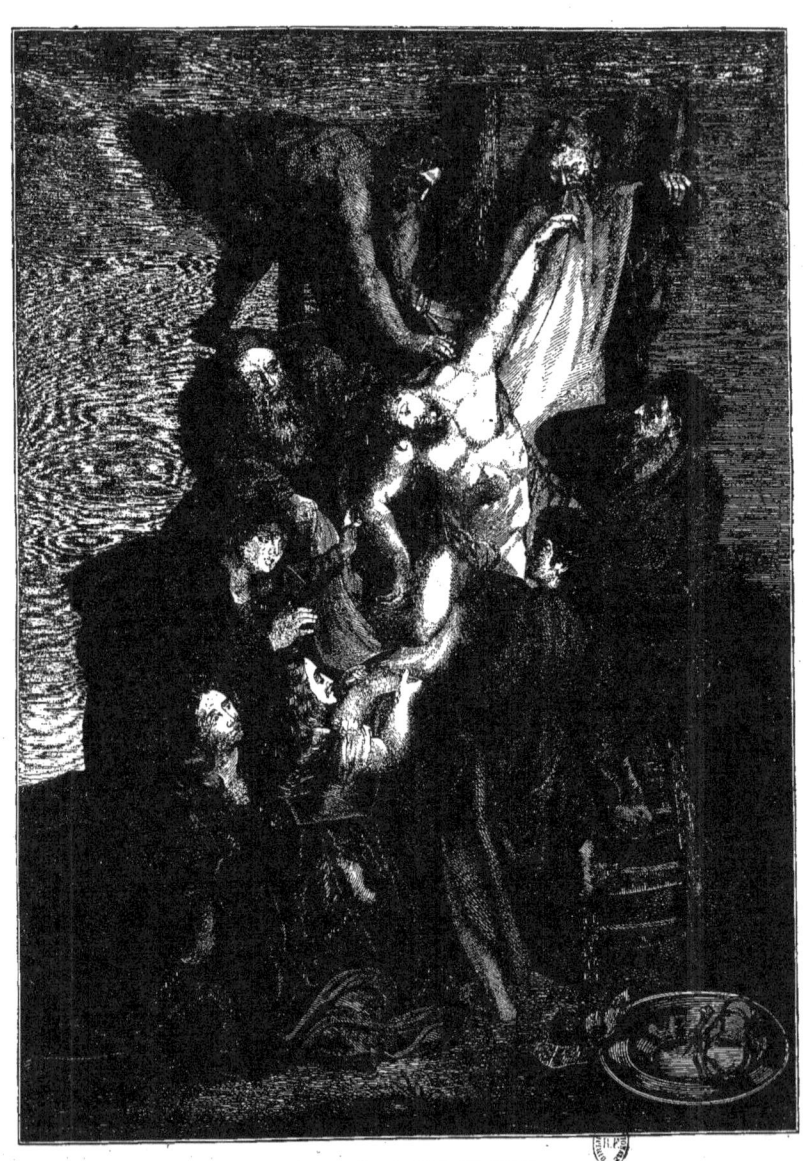

XVII. — LA DESCENTE DE CROIX
d'après le tableau de Rubens.

MERVEILLES DE L'ART RELIGIEUX.

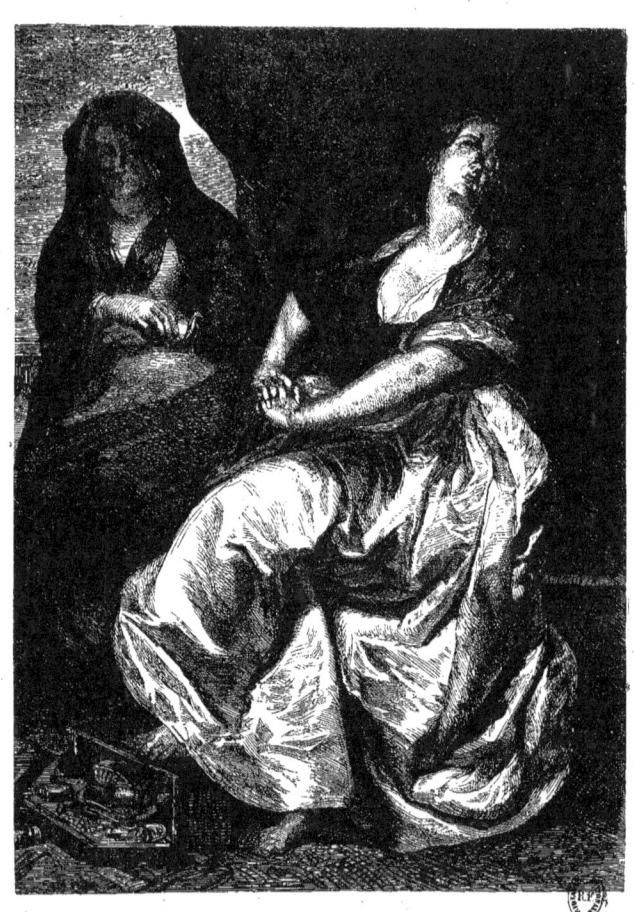

XVIII. — SAINTE MADELEINE
d'après le tableau de Rubens.

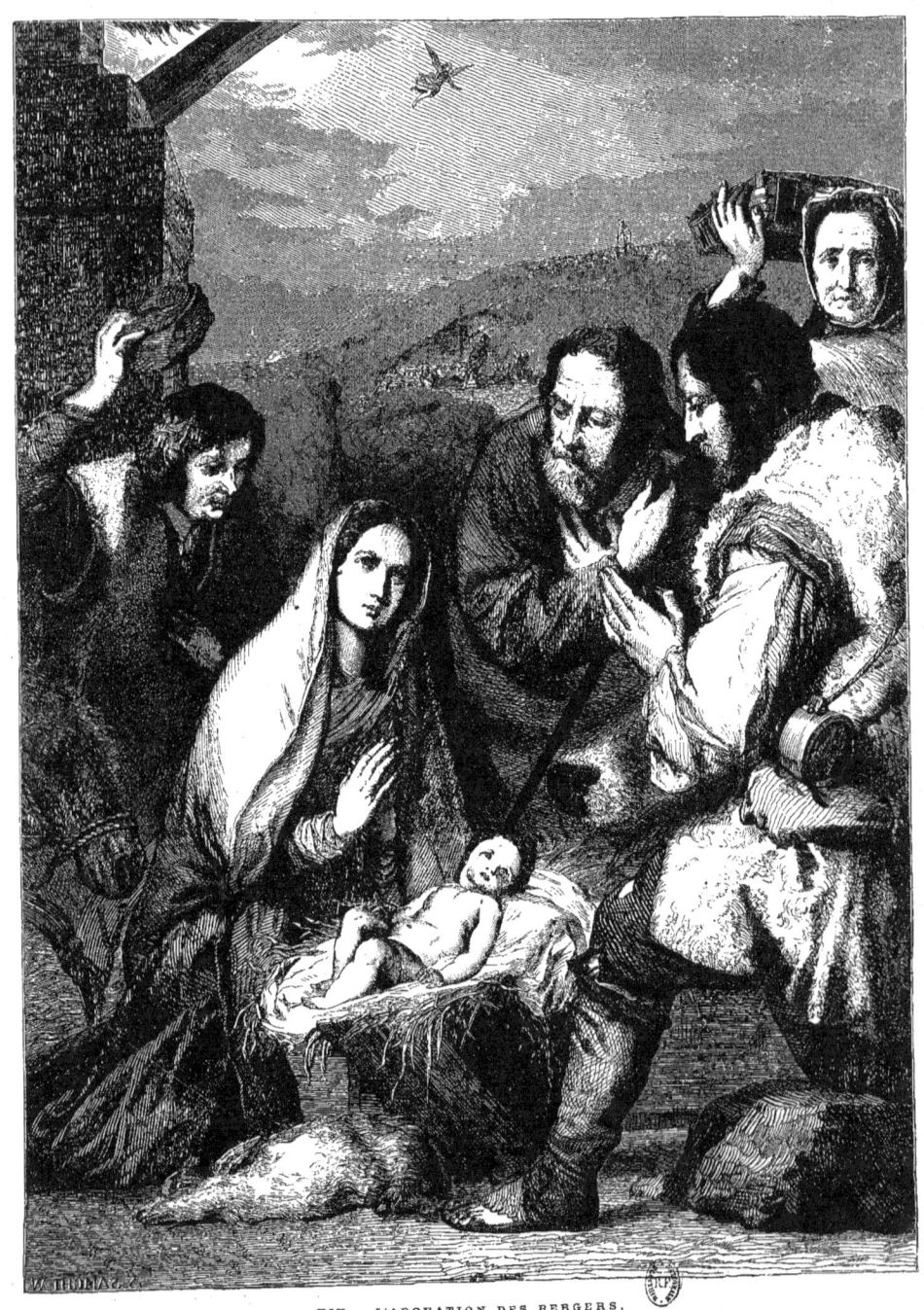

XIX — L'ADORATION DES BERGERS,

d'après le tableau de Ribera dit l'Espagnolet.

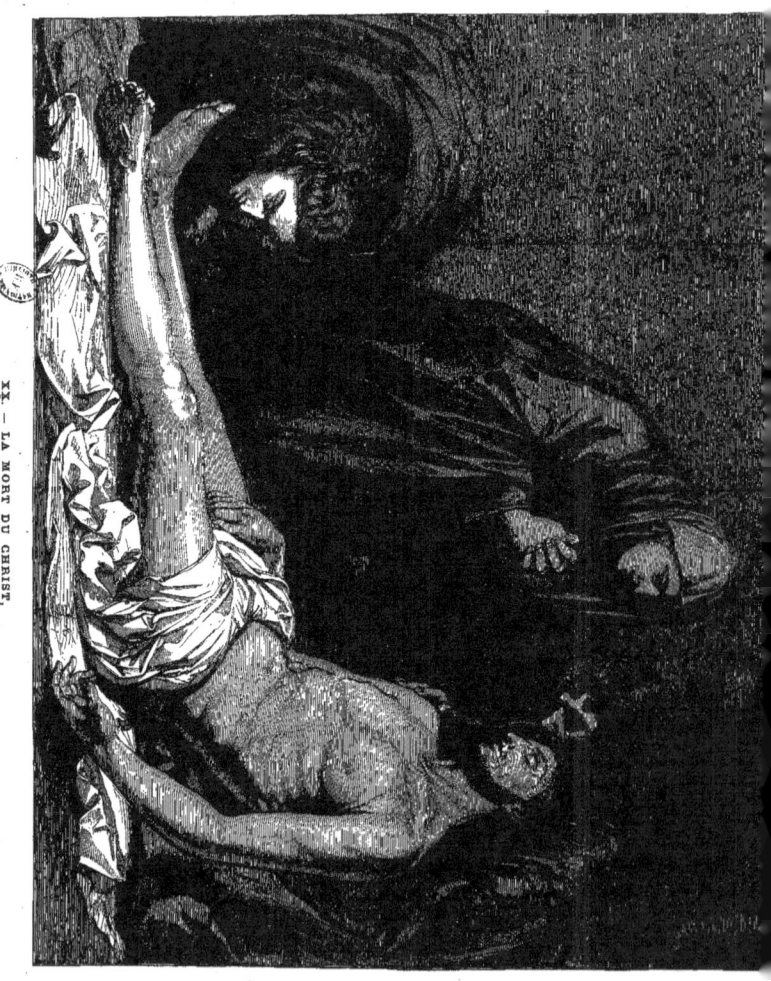

XX. — LA MORT DU CHRIST,
d'après le tableau de Ribera, dit l'Espagnolet.

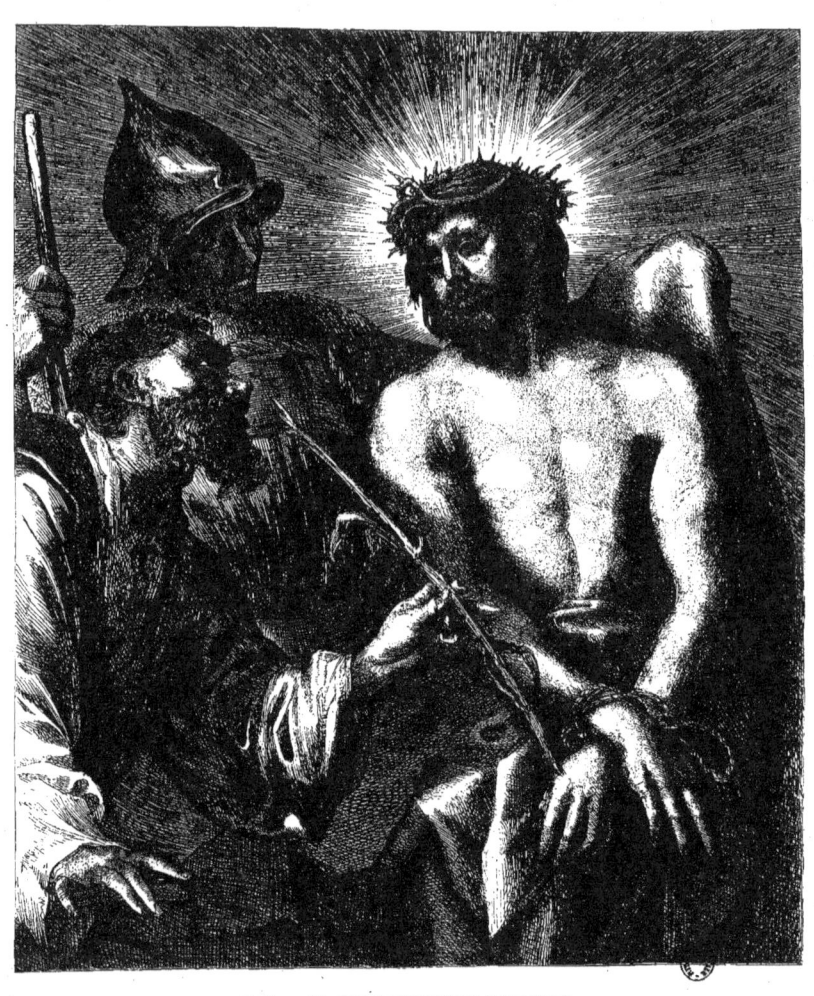

XXI. — LE COURONNEMENT D'ÉPINES,
d'après la gravure à l'eau-forte de Van Dyck.

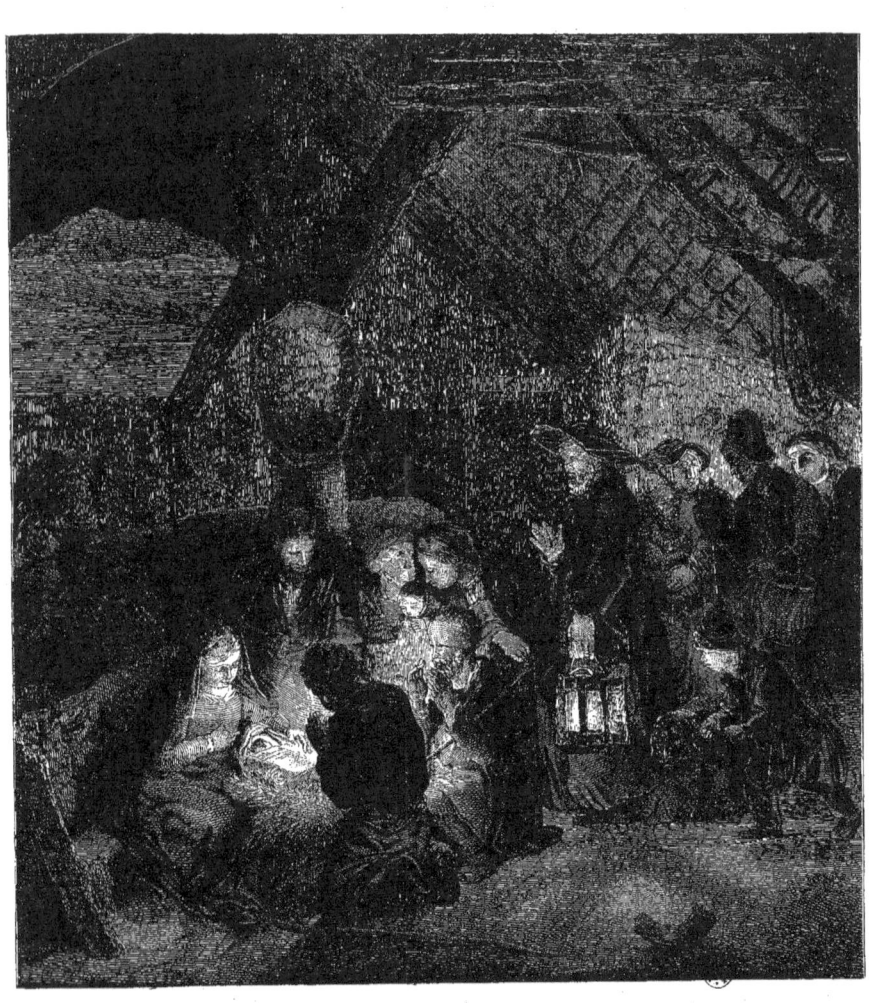

XXII. — L'ADORATION DES BERGERS,
d'après le tableau de Rembrandt.

XXIII. — LE CHRIST GUÉRISSANT DES MALADES
d'après la gravure à l'eau-forte de Rembrandt.

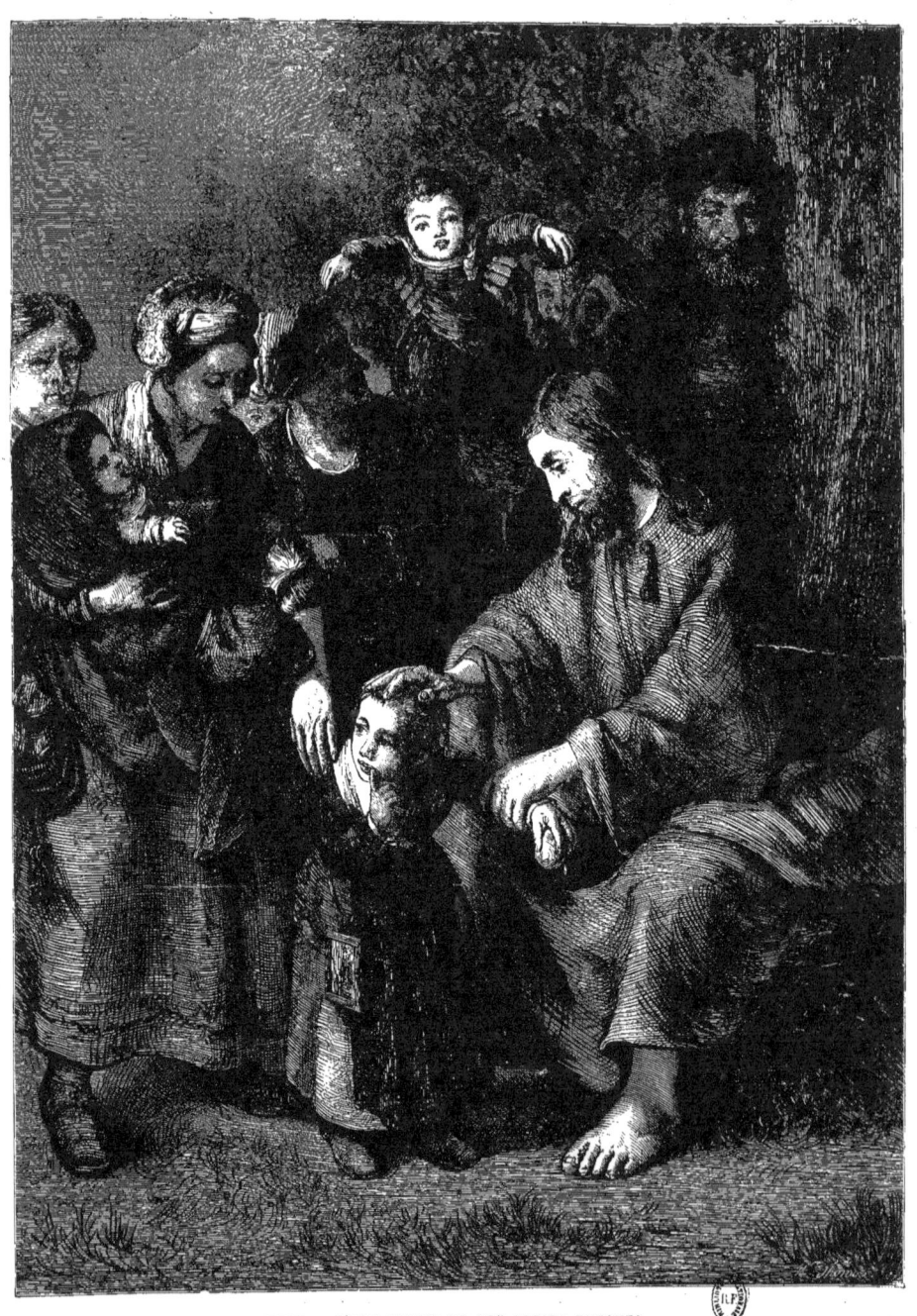

XXIV. — JÉSUS-CHRIST ET LES PETITS ENFANTS,
d'après le tableau de Rembrandt

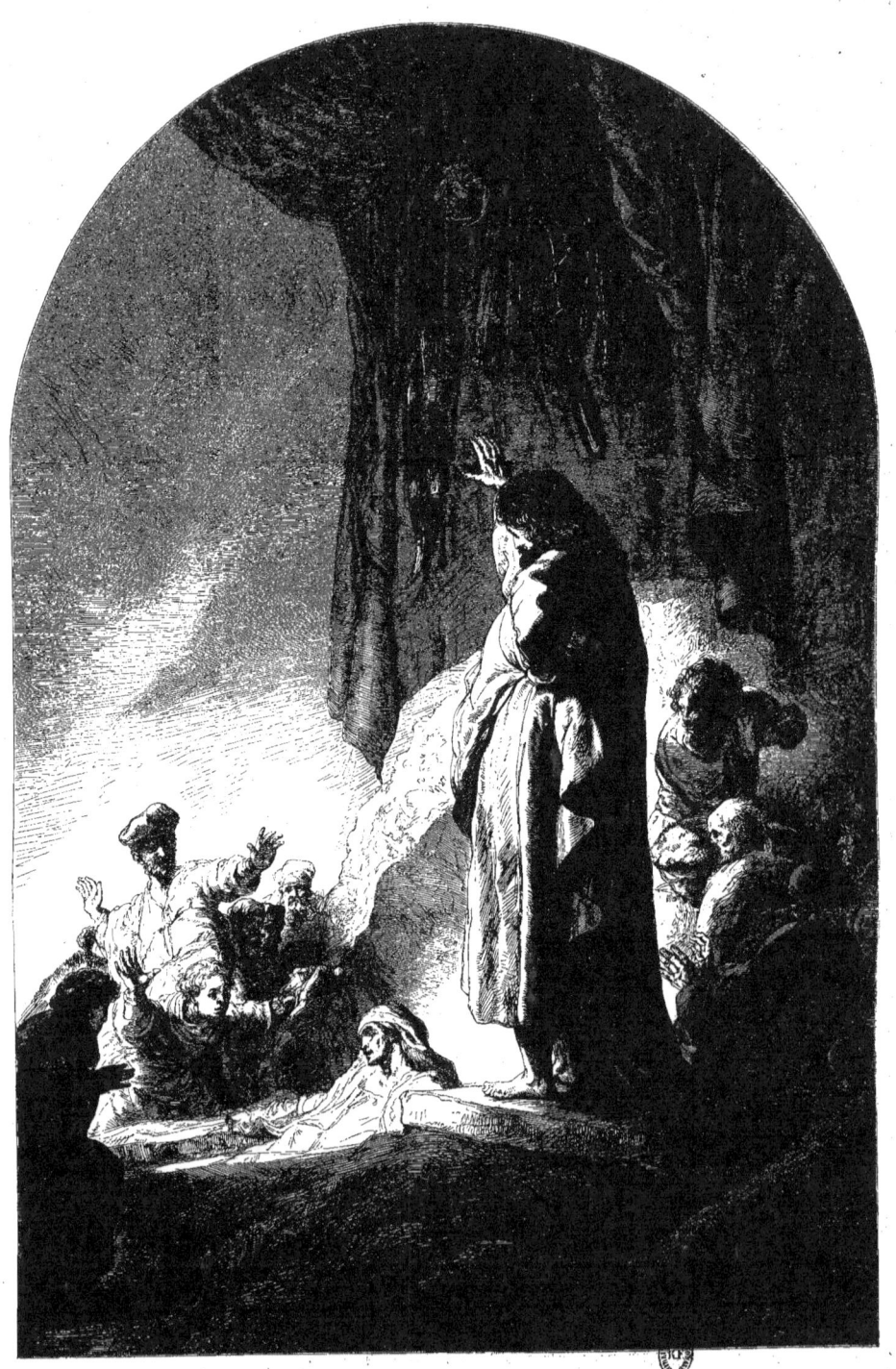

XXV. — LA RÉSURRECTION DE LAZARE

d'après le tableau de Rembrandt.

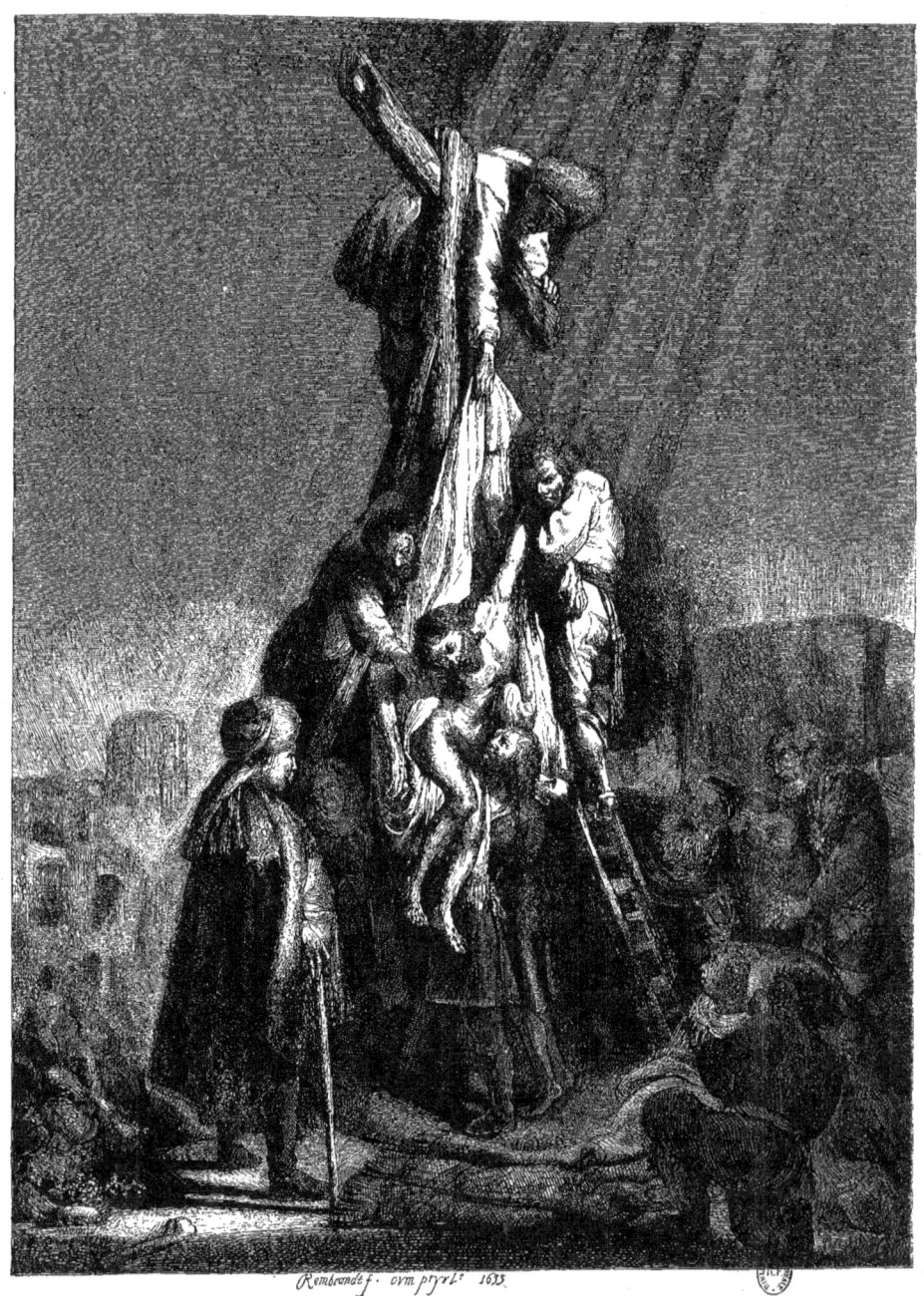

XXVI. — LA DESCENTE DE CROIX
d'après la gravure à l'eau-forte de Rembrandt.

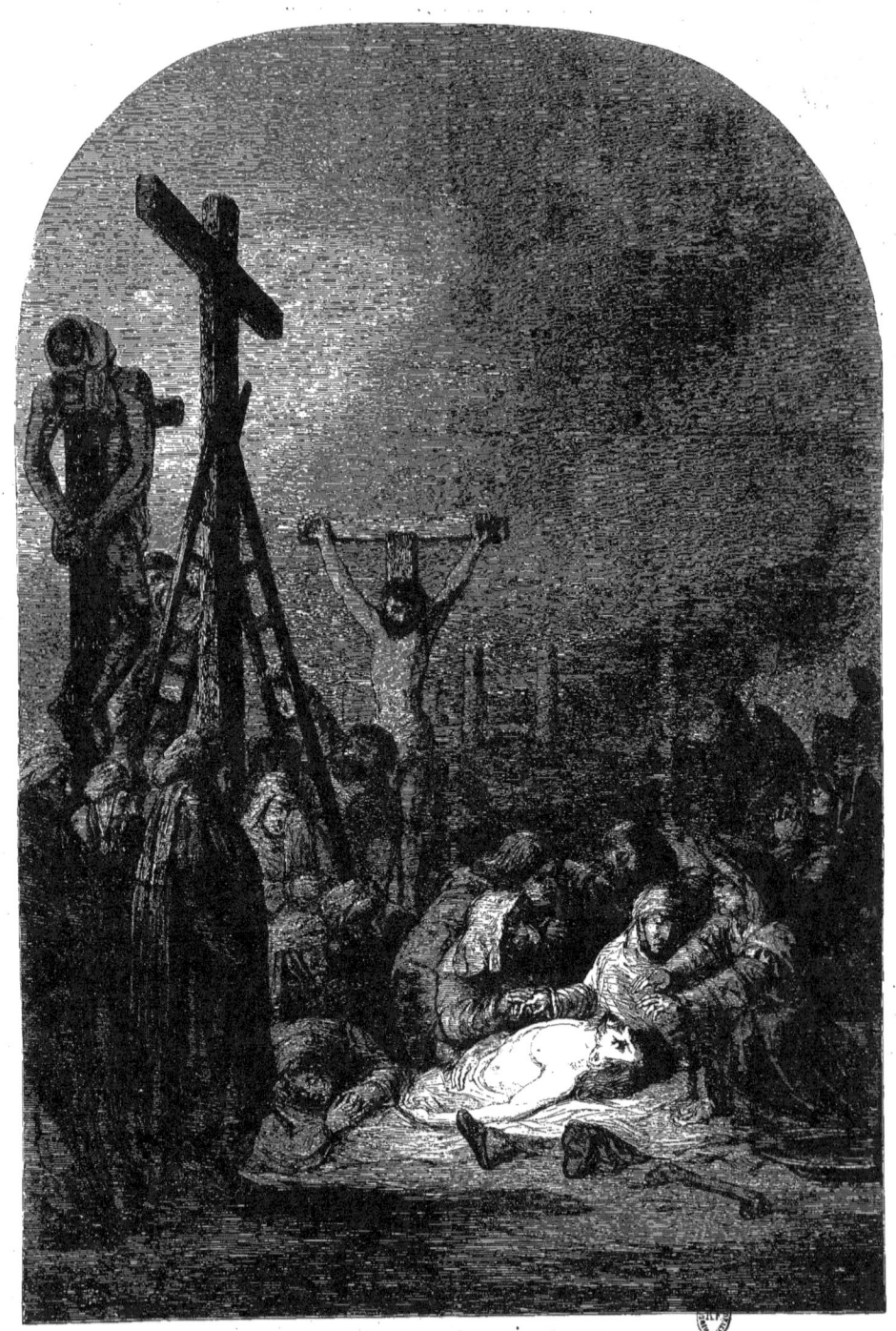

XXVII. — JÉSUS DESCENDU DE LA CROIX,
d'après le tableau de Rembrandt.

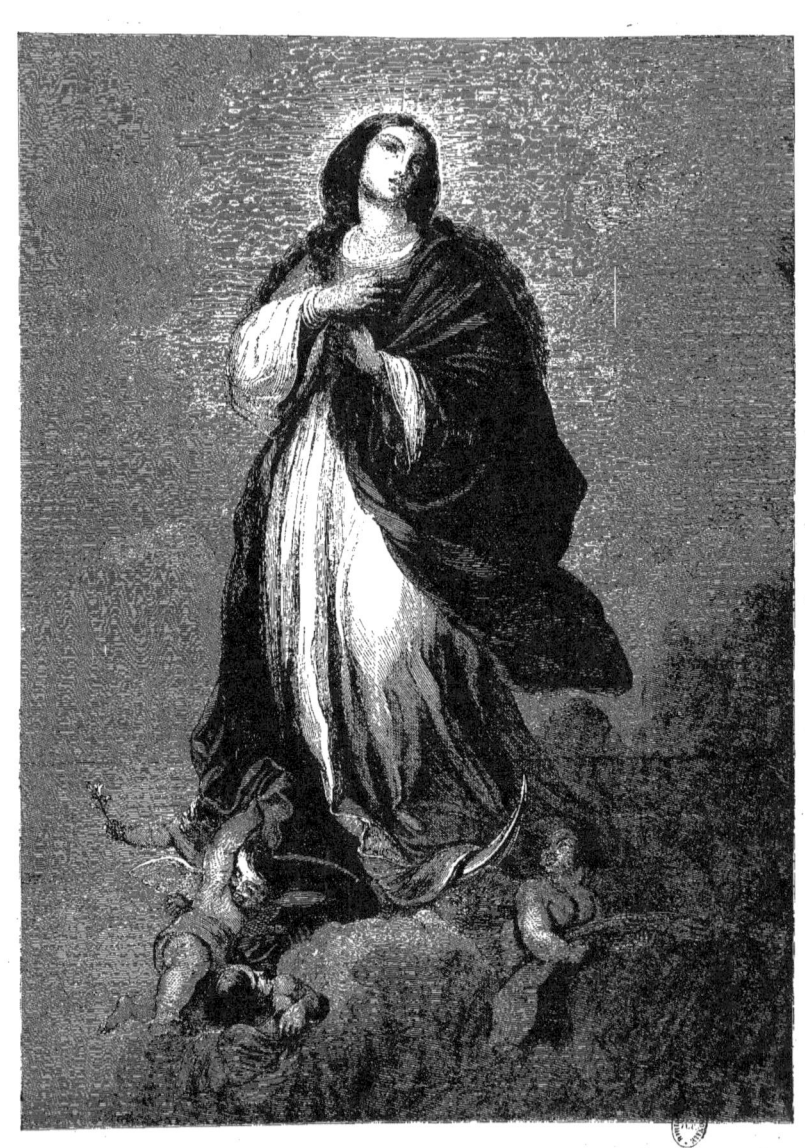

XXVIII. — LA CONCEPTION,
d'après le tableau de Murillo.

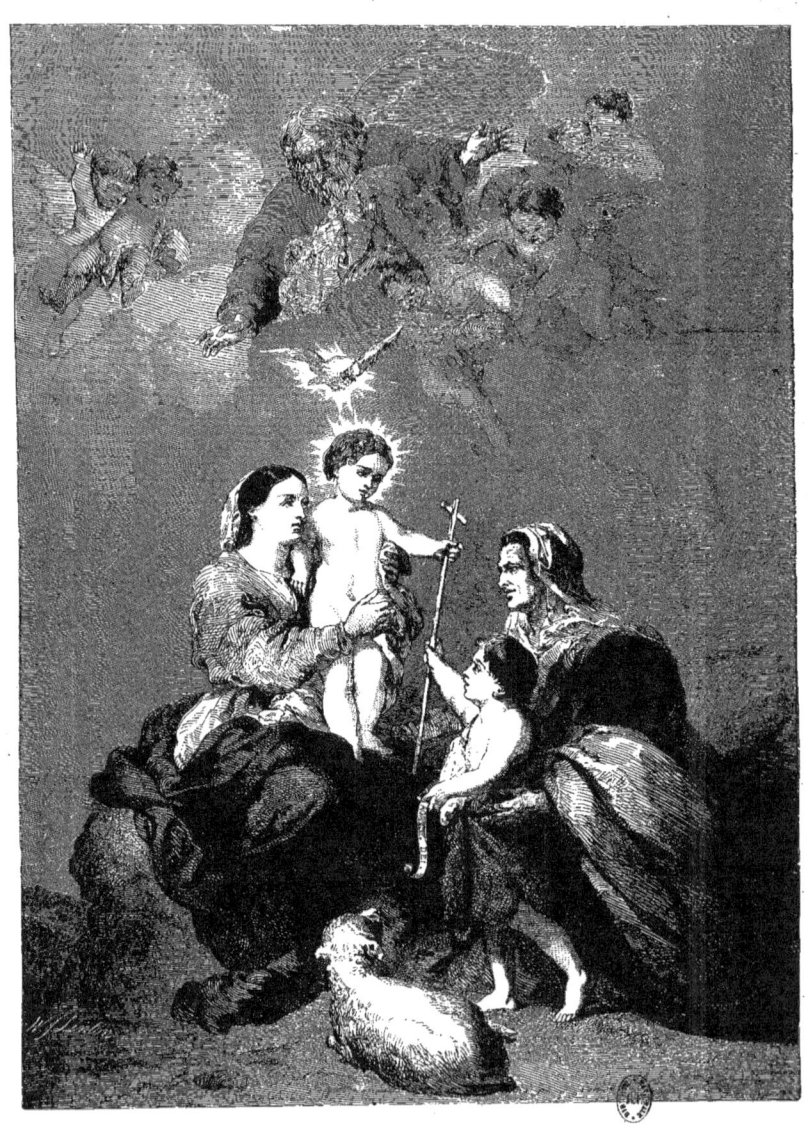

XXIX. — LA SAINTE FAMILLE,
d'après le tableau de Murillo.

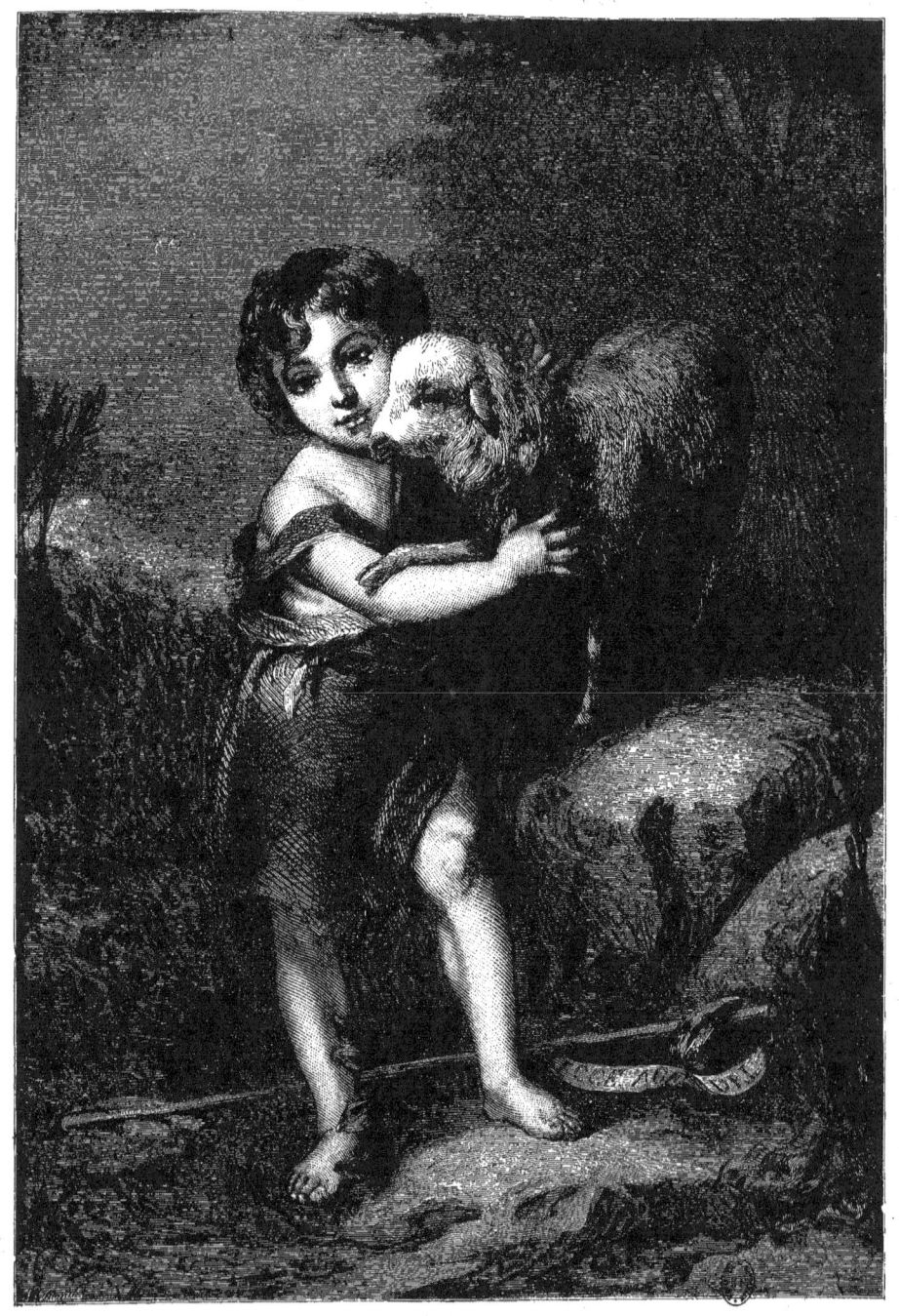

XXX. — SAINT JEAN ET L'AGNEAU,
d'après le tableau de Murillo.

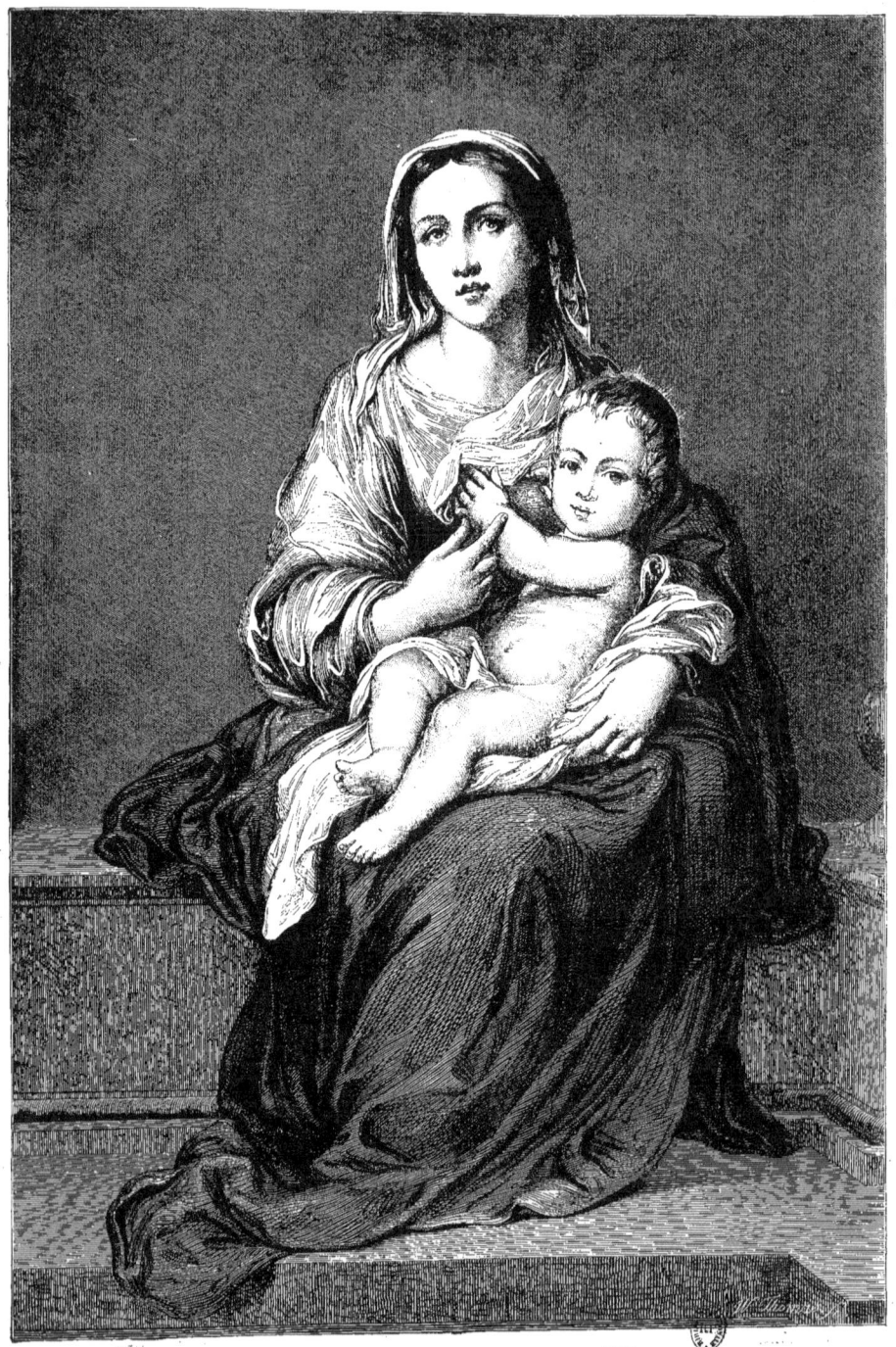

XXXI. — LA SAINTE VIERGE ET L'ENFANT JÉSUS,

d'après le tableau de Murillo.

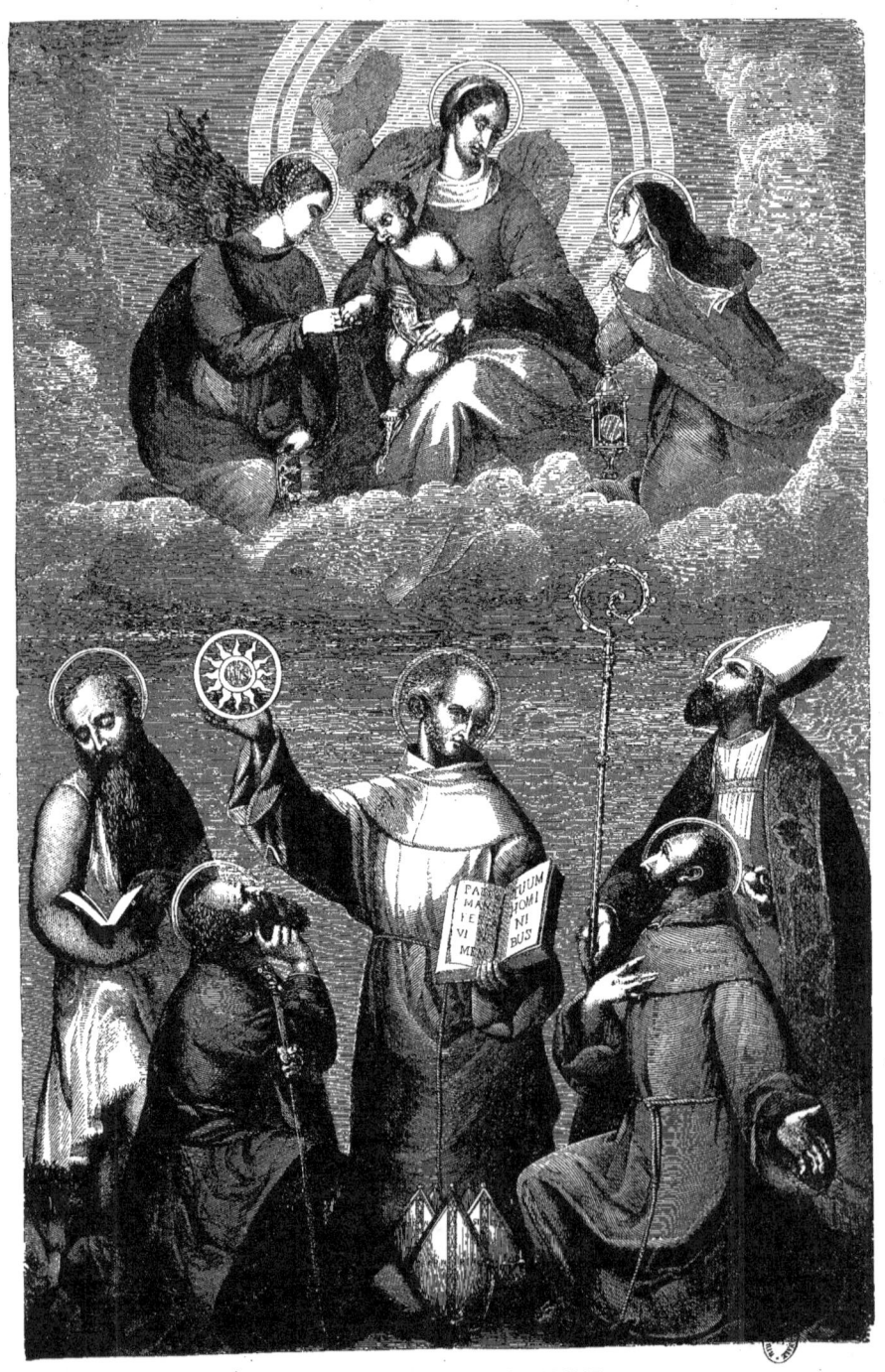

XXXII. — LE SONGE DE SAINT BERNARD,
d'après le tableau de Maratti.

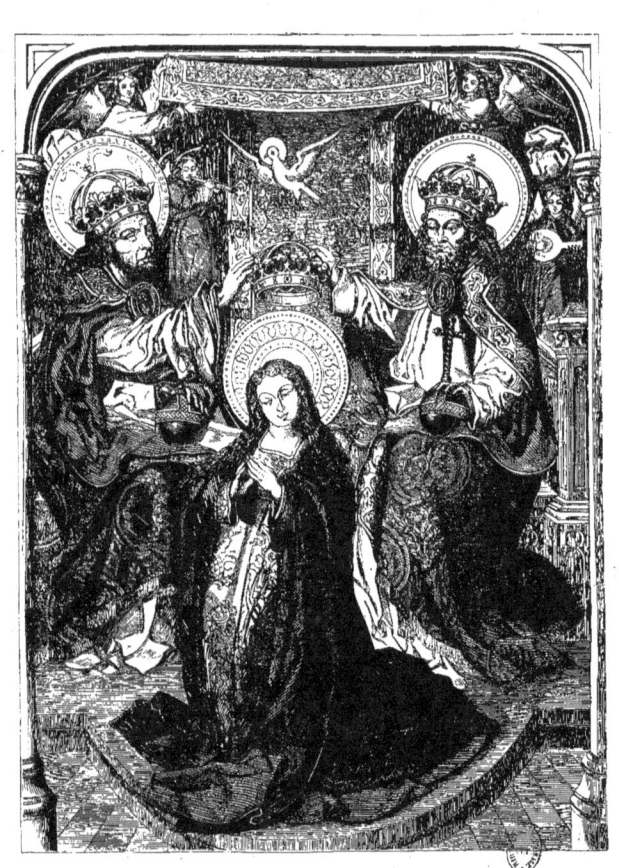

XXXIII. — LE COURONNEMENT DE LA VIERGE

d'après le tableau de Bernard German.

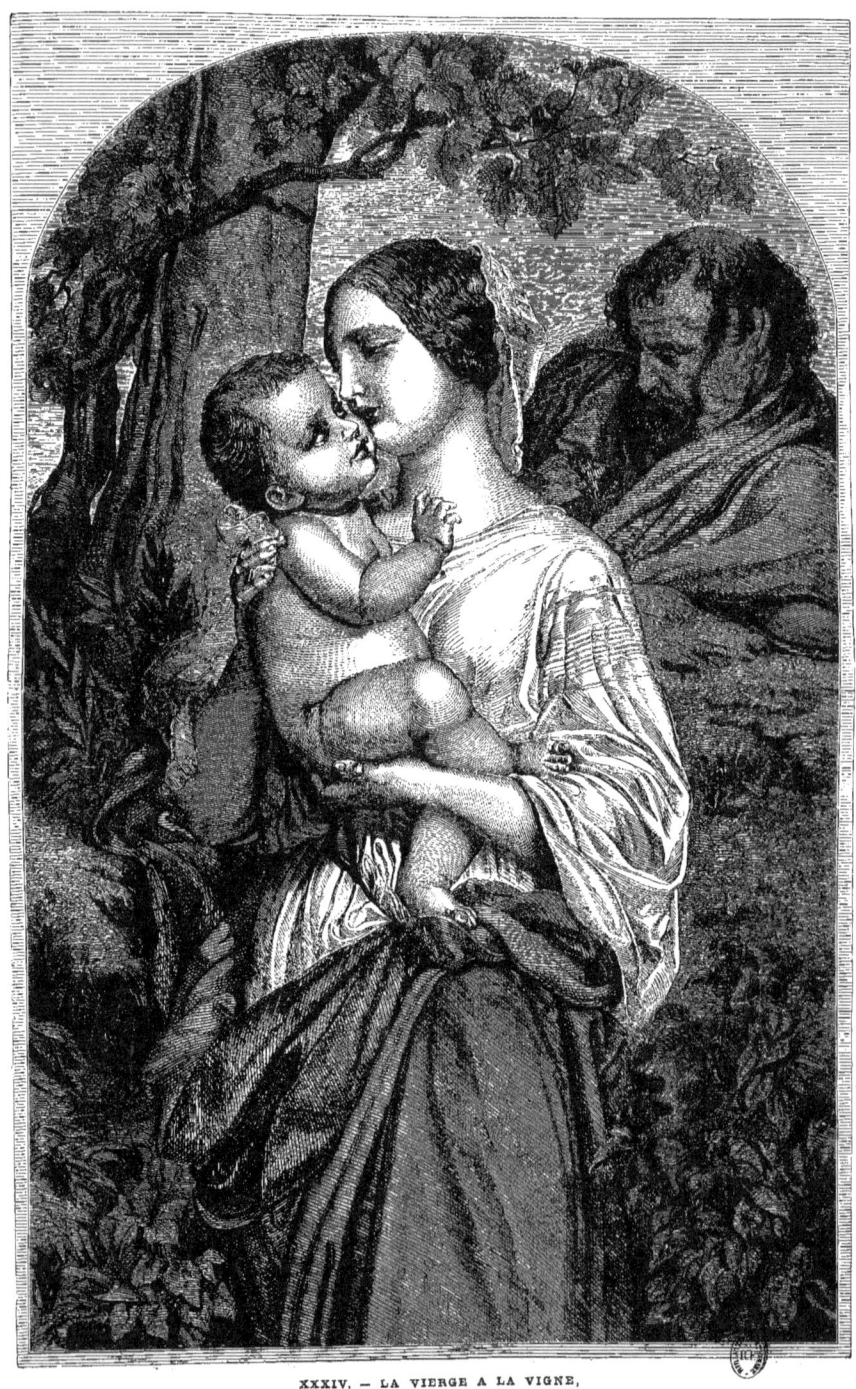

XXXIV. — LA VIERGE A LA VIGNE,
d'après le tableau de Paul Delaroche.

XXXIV. — LA BASILIQUE DE SAINT-PIERRE DE ROME.

MERVEILLES DE L'ART RELIGIEUX.

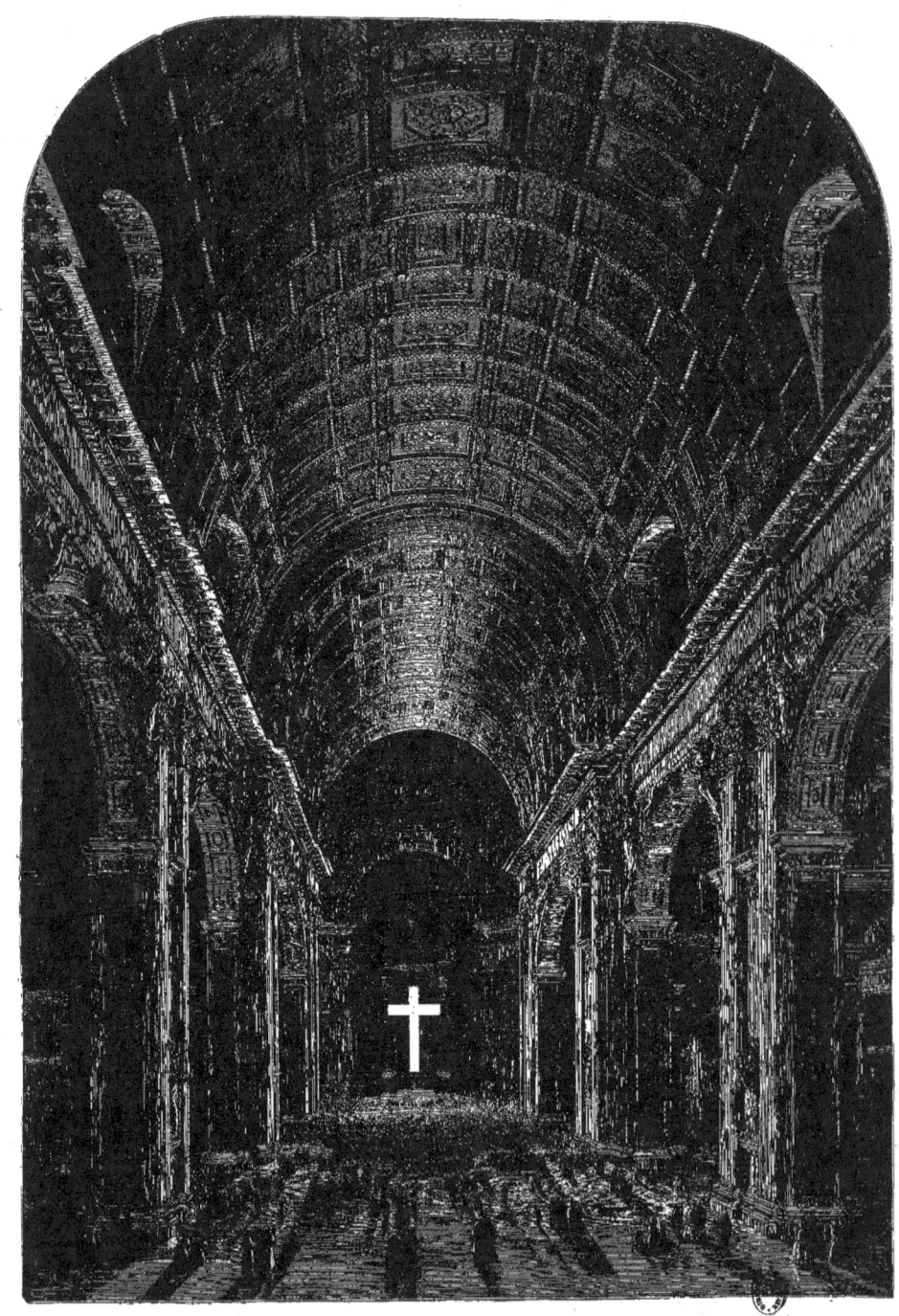

XXXVI. — LA BASILIQUE DE SAINT-PIERRE DE ROME.
Cérémonie du Jeudi Saint.

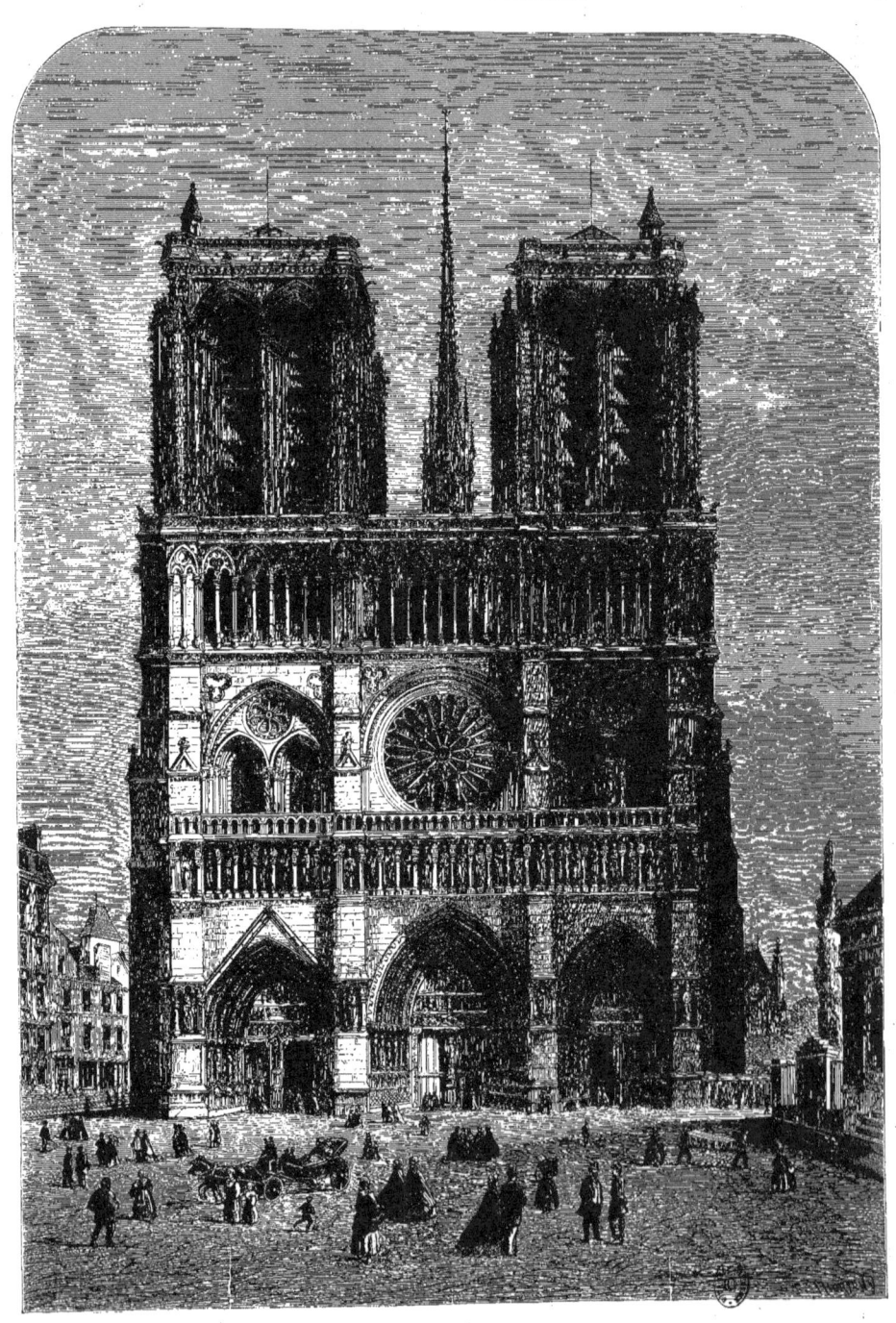

XXXVII. — NOTRE-DAME DE PARIS.

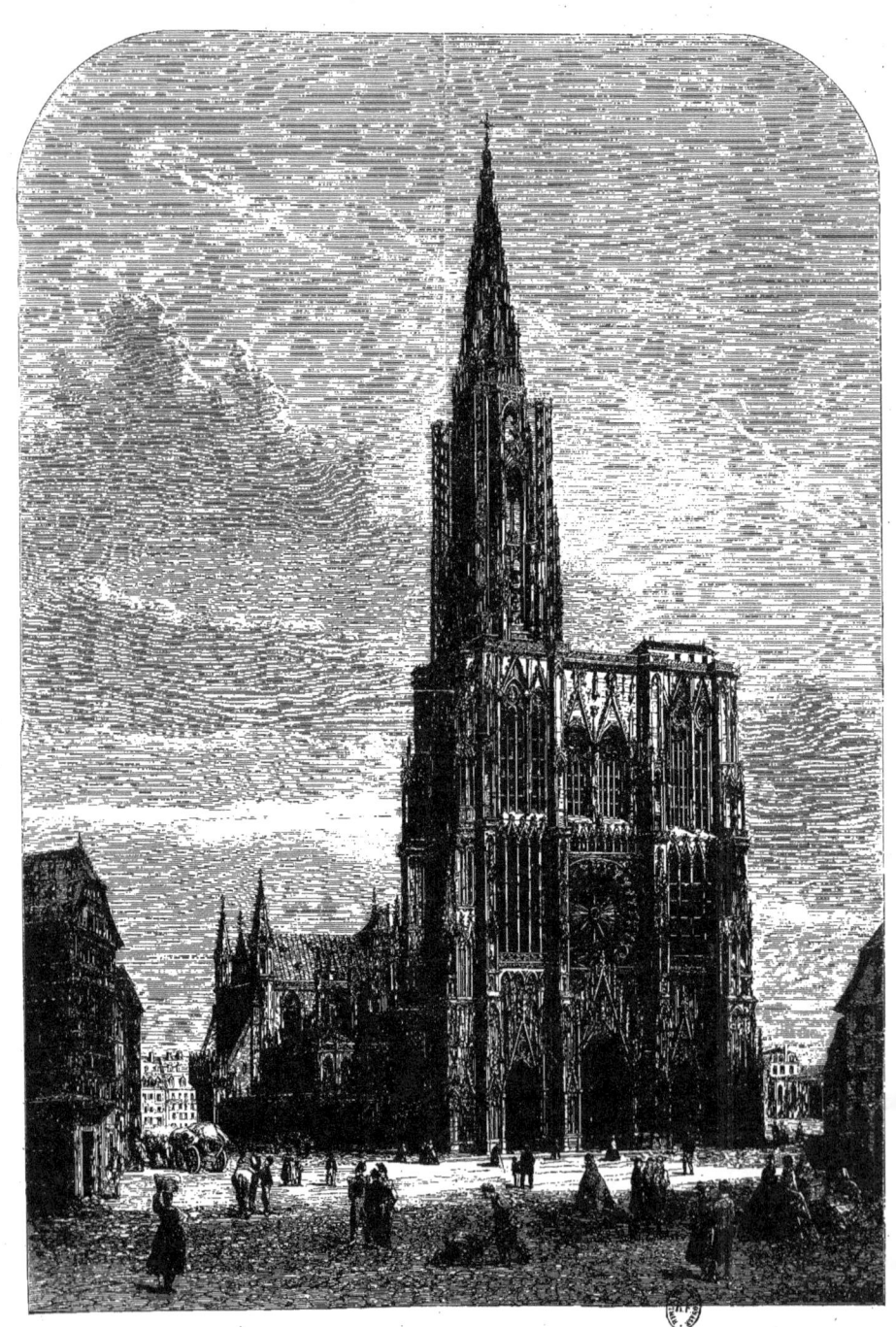

XXXVIII. — LA CATHÉDRALE DE STRASBOURG.

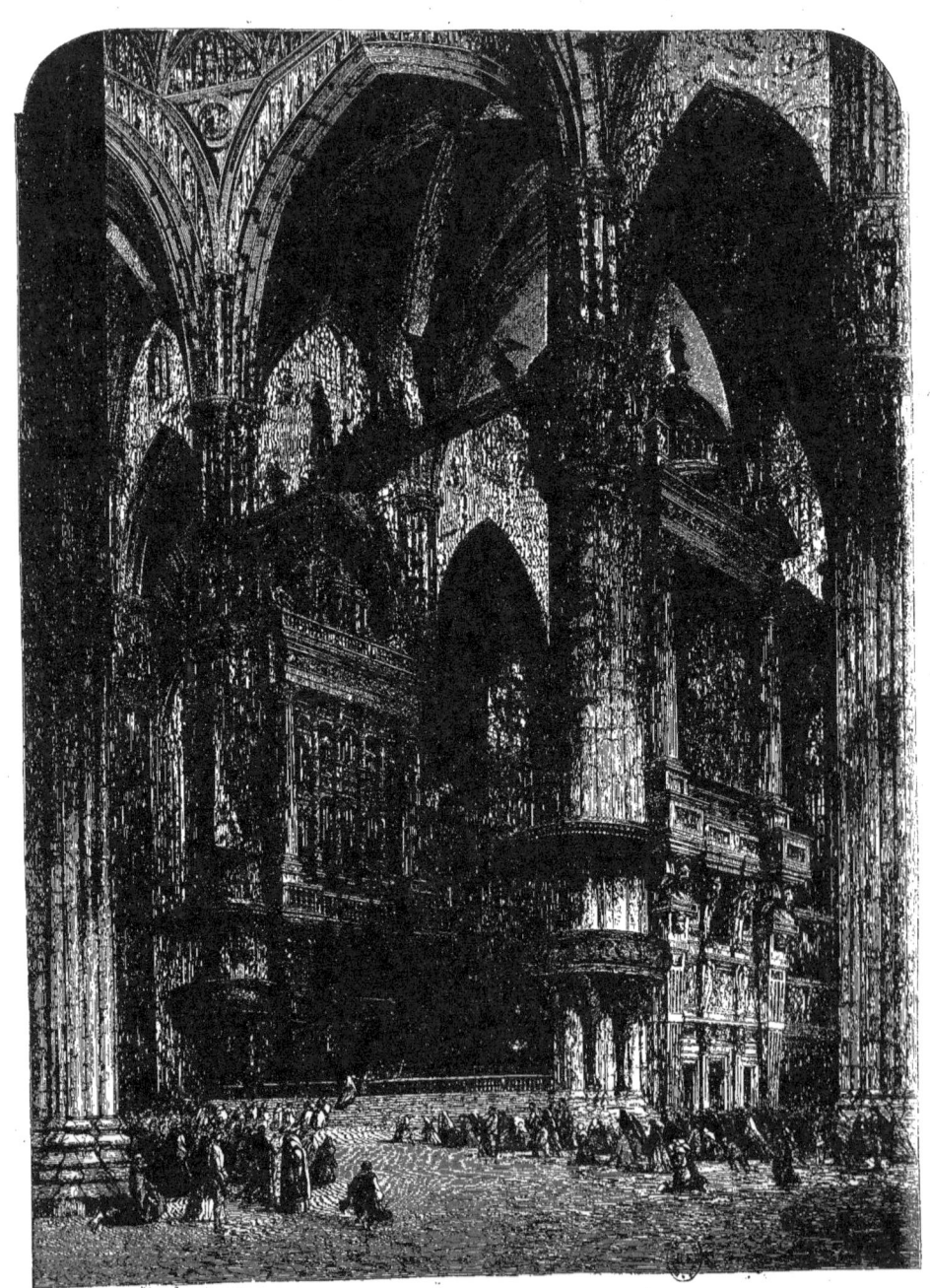

XXXIX. — LA CATHÉDRALE DE MILAN.

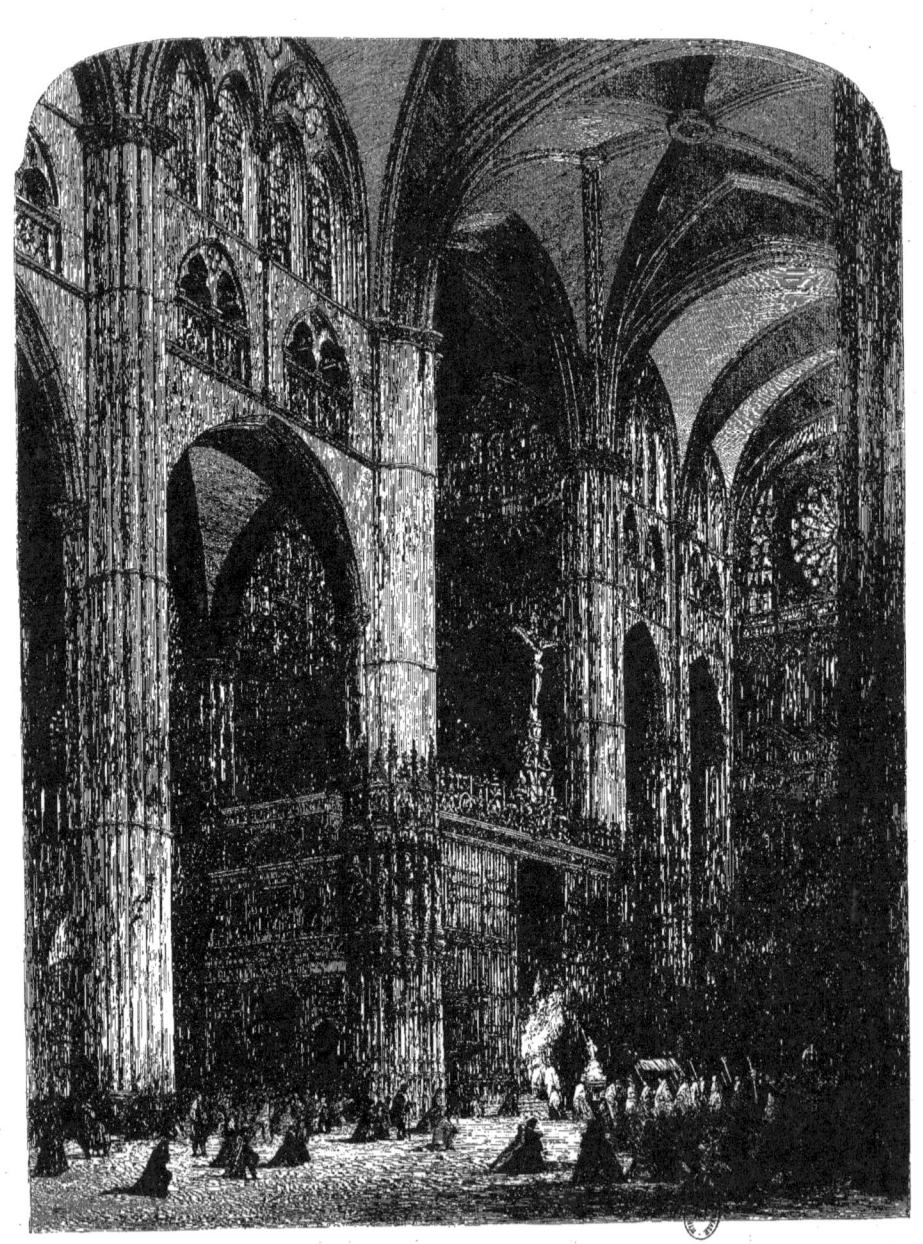

XL. — LA CATHÉDRALE DE TOLÈDE.

www.ingramcontent.com/pod-product-compliance
Lightning Source LLC
Chambersburg PA
CBHW071413220526
45469CB00004B/1272